壓克力顏料篇

繪畫大師
Q&A

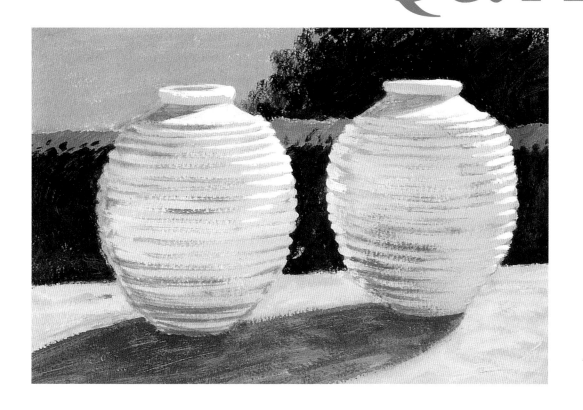

DAVID CUTHBERT　著

龔蒂菀　譯

視傳文化事業有限公司

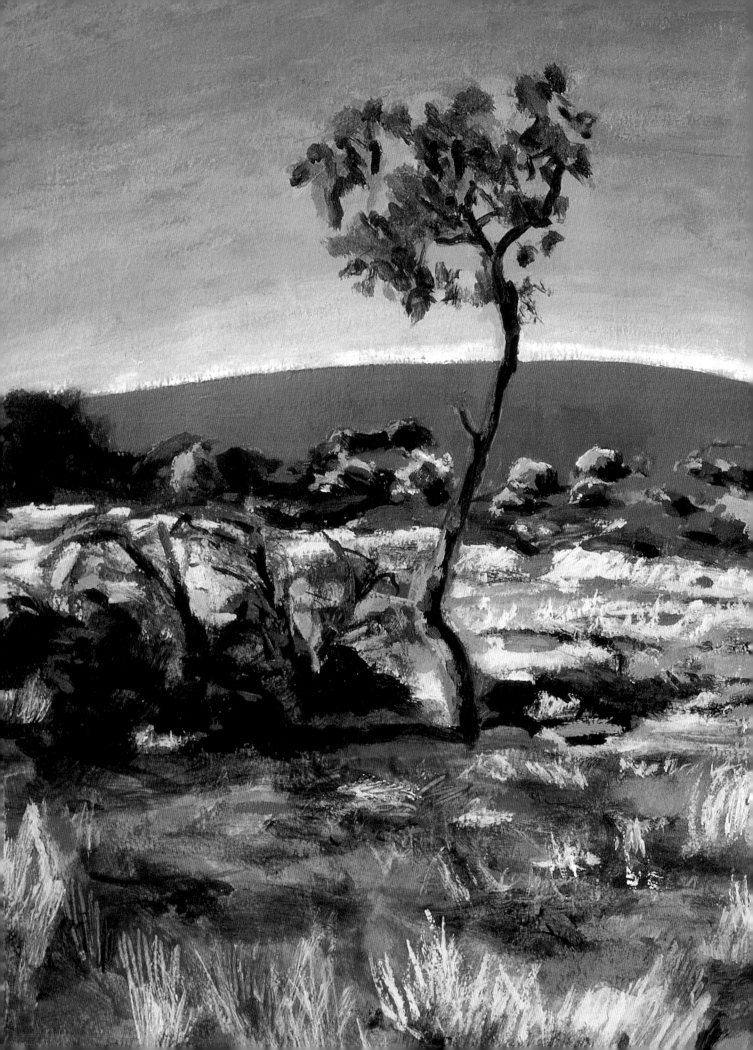

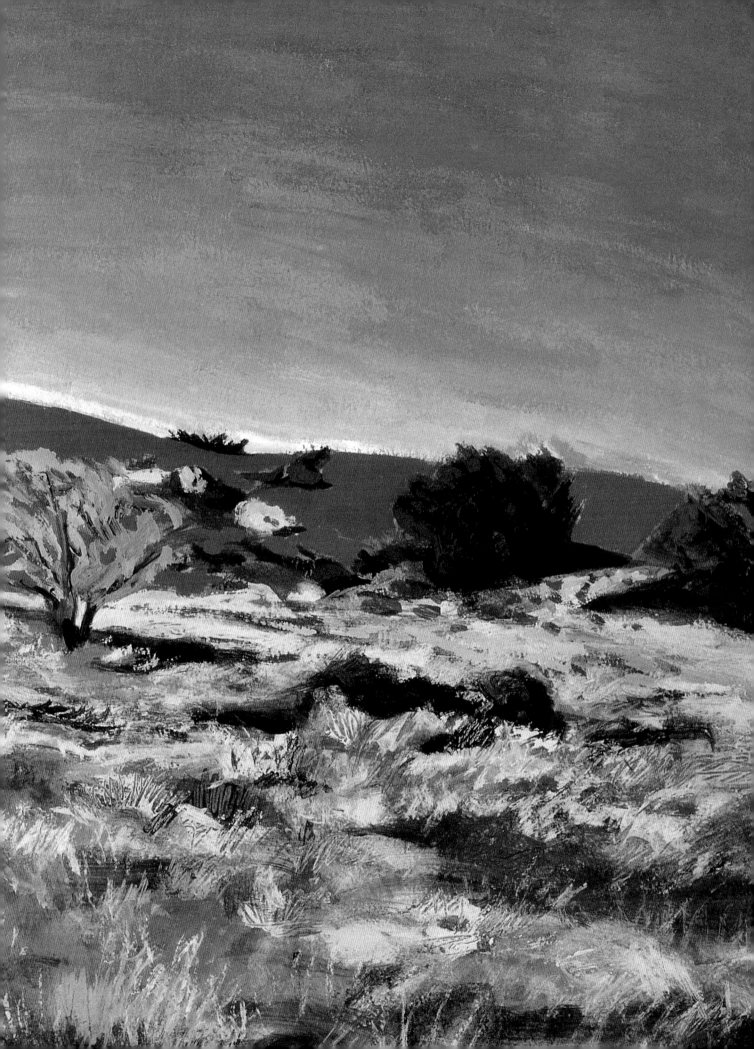

出版序

　　有人曾說：「我們在工作時間所做的事，決定我們的財富；我們在閒暇時所做的事，決定我們的為人」。

　　這也難怪，若一個人的一天分成三等份，工作、睡眠各佔三分之一，剩下的就屬於休閒了，這段非常重要的三分之一卻常常被忽略。隨著社會形態逐漸改變，個人的工作時數縮短，雖然休閒時間增多了，但是卻困擾許多不知道如何安排閒暇活動的人；日夜顛倒上網咖或蒙頭大睡，都不是健康之道。

　　在與歐美國家之出版業合作的過程中，我們驚訝於他們對有關如何充實個人休閒生活，提供了相當豐富的出版資訊，舉凡繪畫、攝影、烹飪、手工藝等應有盡有，圖文內容多彩多姿令人嘆為觀止！這些見聞興起了見賢思齊的想法。

　　這套「繪畫大師Q&A系列」就是在這種意念下所產生的作品之一。我們認為「繪畫」是最親切、最便於接觸的藝術形式，所以特精選這套繪畫技法叢書，並將之翻譯成中文，期望大家關掉電腦、遠離電視，讓這些大師們幫助大家重拾塵封已久的畫筆，再現遺忘多時的歡樂，毫無畏懼放膽塗鴉，讓每一個週休二日都是期待的快樂畫畫天！

　　也許我們無法成為一位藝術家，但是我們確信有能力營造一個自得其樂的小天地，並從其中得到無限的安慰與祥和。

　　這是視傳文化事業公司最重要的出版理念之一。

視傳文化總編輯
陳寬祐

目錄

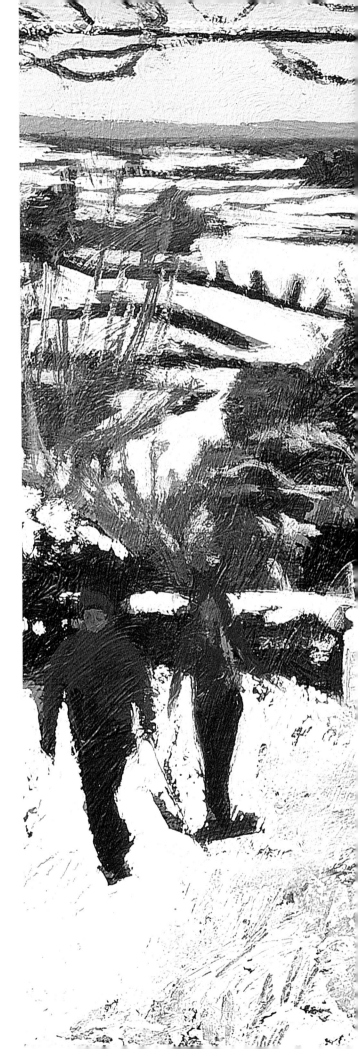

前言

壓克力顏料是藝術家們已經使用了大約六十年的一種現代媒材。它的用途廣泛，快乾而且持久，結合了水彩和油畫顏料這兩種完全不同媒材之特性。壓克力顏料也是最能容許失誤的繪畫媒材。如果你犯了錯或者想改變主意，僅需幾分鐘，待顏料乾之後，即可重新上色。

壓克力畫所使用的顏料和其他媒材大致相同，是一些地球上的主要顏色和現代合成染料的結合。壓克力的顏色有時會被誤認為比油畫顏料明亮。事實上卻不然，這是因為它具有迅速變乾之特色，因此在調色板上就不太可能有五顏六色的顏料，也不致出現骯髒的刷子，使之看來混濁灰暗。

壓克力顏料另一個勝過油畫的優勢是：不易產生龜裂。油畫顏料約需六十年才能完全乾燥，而氣候狀況改變，也會引起不同塗層的變化和裂縫。壓克力不太可能產生裂縫，除非使用很濃稠的顏料與其他媒材混合，通常它會在乾燥的同時裂開。如果想減緩乾燥的速度，可

刷子

刷子有許多不同的尺寸。編號的系統會因製造商而各異，數字範圍大多從1(最小的)到12。超大的刷子(編號直到36)也可以買得到。右圖中的是黑貂毛刷子，它們的毛柔軟，易彎。參閱16-17頁其他類型的刷子。

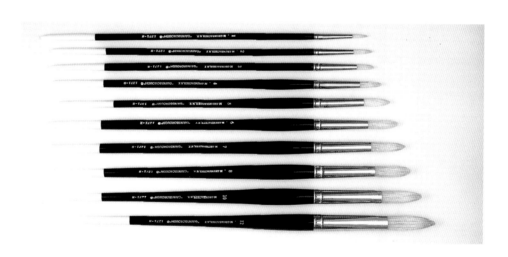

調色畫刀

有彈性的調色畫刀最初僅被作為混合顏色之工具。但是它們在厚塗壓克力顏料時，也能用來代替刷子。另外，畫刀也能用來刮開錯誤，或不需要的顏料。圖中最左邊顯示的腕杖，是在描繪精緻細節時，可將手靠在木杖上，用來穩定手臂的工具。

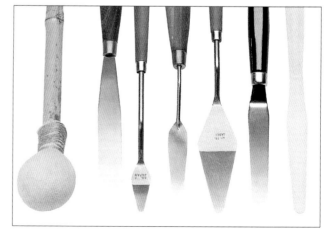

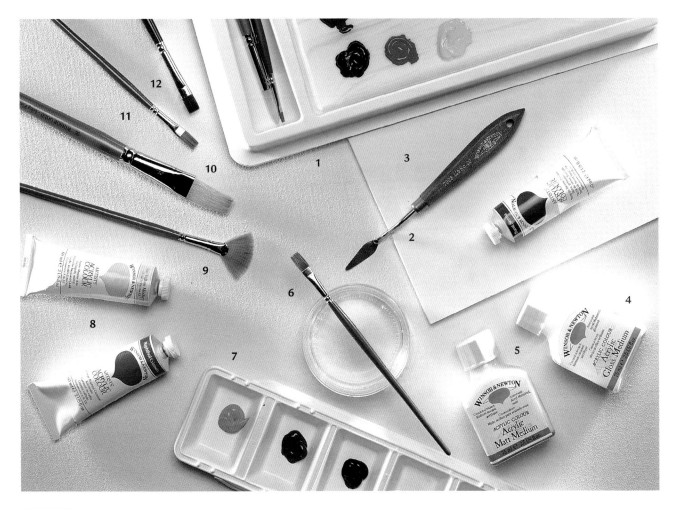

繪畫設備

1. 混色用調色板
2. 調色畫刀
3. 帆布畫板
4. 壓克力光澤媒材
5. 壓克力霧面媒材
6. 旗狀豬硬毛刷子
7. 調色板
8. 壓克力顏料
9. 扇形刷子
10. 黑貂毛刷子
11. 尼龍毛刷子
12. 純硬毛刷子

以增添一些乾燥遲緩劑。

多用途的壓克力顏料可以塗在各種不同的表面上，無論其是否塗上底漆。然而油畫顏料則不能直接塗在未上底漆的畫布上；因為油畫顏料內的亞麻籽油和松節油會稀釋出來，造成畫布的腐爛。壓克力顏料有廣大的應用範圍，無論是從最淡的著色，或到厚塗顏料的畫法，都不必擔心造成畫布腐爛的問題。壓克力也特別適合在水彩紙上作畫，如果你想要使用容易攜帶與保存的材料，它是非常實用的。甚至有一種特別的壓克力配方，可以作為絹印的材料，成為手工書的模板印刷媒材。

在全世界令人驚嘆的藝術收藏品中，有許多是壓克力顏料作品。這種媒材同時吸引了具象與抽象畫家；知名的藝術家包括：大衛‧霍克納 (David Hockney)，韋恩 (Wayne Thiebaud)，吉恩(Jean Helion)，安迪‧沃霍爾 (Andy Warhol)，摩里斯‧路易士(Morris Louis)，約翰‧霍伊芳蘭(John Hoyland)和布理奇特‧賴利(Bridget Riley)。還有無數的其他藝術家，正在致力發現壓克力顏料的無限潛能。本書的目的在於介紹這令人興奮且滿意的媒材之基本原理。

關鍵詞彙

大氣透視畫法（Aerial (or atmospheric) perspective）
大氣影響距離的感覺或認知，使遠方的顏色看來較冷（較藍），且對比較弱。

第一次（Alla prima）
義大利語，指「第一次」：當一幅畫只用單一層顏料來完成時。

互補色（Complementary colors）
指在色輪上相對應的顏色。每個混合色都由兩個原色組成，而第三個原色即為它的互補色。

構圖（Composition）
物件元素在圖框中的組合、排列情形。

厚塗（Fat）
繪圖過程中使用大量油料的畫法。

榛刷（Filbert）
筆刷的一種，形狀像榛樹的果實，刷子尖部就像攤平的松果。

固定劑（Fixative）
專門用於粉彩，炭筆畫的固定物。以合成樹脂（傳統的蟲膠）製成，裝在氣溶膠罐中。最好在戶外使用，避免吸入體內。

依遠近比例縮小圖（Foreshortening）
一種透視用詞。形容物件尺寸會因遠離觀者而看起來變小、變尖。

造形（Form）
主題的外觀，包括它的線條、輪廓、立體造形。

上光（Glaze）
塗在已乾顏色上的透明薄膜。

漸層（Gradation）
從深色到淺色，或從一個顏色到另一顏色的漸次改變。

底色（Ground）
通常配合肌理效果的一層塗色，用來作為其它顏色上色前的基底。

高光、最亮點（Highlight）
表面反射出最多、最強光線之處。

地平線（Horizon line）
真正的地平線是條想像的線，和你的眼睛所見同一階層。當你在平地時，地平線就跟天際一樣，而當你注視著山丘時，地平線則比天際來得低。

色調（Hue）
以顏色的明暗度來區別其差異。

厚塗法（Impasto）
厚塗顏料的繪畫法，幾乎看不到筆刷或畫刀的痕跡。

薄塗法（Lean）
相對於色料，顏料中僅含極少量的油料。

直線透視（Linear perspective）
素描或繪畫中用來創造深度，立體感的技巧。簡單來說，將建築物的平行線，和圖中的其他物件集中於一點，產生往空間中延伸的效果。

光度（Luminosity）
從一表面呈現出的光線效果。

腕杖（Mahl stick）
一種圓形頭的杖子，繪圖時用來穩定手臂的工具。

媒材（Medium）
藝術家創作藝術作品時所用的材料或技巧。

反面空間（Negative space）
物件四週或物件間的空間。在構圖中也可當作實體來運用。

單點透視（One-point perspective）
直線透視法的一種形式。所有線段都在水平線中的單一點交會。

不透明（Opaque）
不能被看透的東西；透明的相反。

調色板（Palette）
用來混色的平面。

透視（Perspective）
距離、立體感的圖畫表現。

平面圖（Picture plane）
圖片表面佔滿的平面空間，就像照片被放置於厚玻璃板下。

原色（Primary colors）
黃色，紅色和藍色是三原色。不能由其它任何顏色混合而成。

比例（Proportion）
畫面要素中，彼此與整體間大小關係的設計原則。

防染劑（Resists）
作畫或噴漆時，蓋住不需顏色或油漆的部分，防止顏料滲入之塗劑。紙，護條，和防染劑都是。

黑貂毛筆（Sable）
以來自北極黑貂毛製成的高品質畫筆，尤其適合水彩。

漸淡畫法（Scumbling）
以乾燥的不透明顏料畫過底圖，形成一種顏色被毀壞的效果。

混合色（Secondary colors）
混合兩種原色所形成的顏色。例如：橙色(紅和黃)，綠色(藍和黃)，以及紫色(紅和藍)。

刮除法（Sgraffito）
一種作畫技術。先塗兩層顏色，然後靠刮除一層的方法作出圖形。

畫陰影（Shade）
增加黑色，使顏色變深。

明暗法（Shading）
透過明暗色彩的應用，使平面繪畫呈現三度空間效果。

速寫（Sketch）
迅速的以手畫成之素描或草圖。

飛濺法（Spattering）
利用平塗筆或舊牙刷沾滿顏料，在畫面上噴灑出不規則小點的方法。

海綿按壓法（Sponging）
以海綿沾顏料來產生具質感之表面的方法。

點刻法（Stippling）
使用圓點取代線條來呈現陰影的方法。

畫框（Stretcher bars）
用來伸展畫布的木製框架。

支撐物（Support）
用來繪圖的紙，板或帆布。

第三色（Tertiary colors）
包含三種原色的顏色。棕色，黃褐色，和石板色都是由三原色混合而成。

質地（Texture）
一個物體表面質感的要素，它的平滑度，粗糙，柔軟等。

淺色色調（Tint）
利用加白色或水使顏色變淡且亮。

色調（Tone）
指一個部分或物體的明暗程度。

底稿（Underdrawing）
以鉛筆，炭筆或顏料所繪製的結構草圖，顯出色調的差別。

消失點（Vanishing point）
眼睛為基準點，延長物體水平線之交集點。

取景器（Viewfinder）
L形的卡片或其它的材料，組合成一矩形形狀，被藝術家們用來作為構圖框。

變形 (皺摺)（Warping） (buckling)
較輕磅數之紙張在弄濕後產生的起皺情形。紙張越厚，越少變形。

打濕（Wet-into-wet）
一種繪畫技巧。在先前顏料未乾時，再塗上濕顏料。

1
基本概念
與技巧

學習用壓克力顏料作畫是一種冒險。要精通這富變化的工具和技巧，在紙上補捉主題物件的本質是件極有趣的事。但是跟任何的冒險一樣 —— 萬事起頭難，第一步很容易令人灰心。不過，從最初的草圖到第一筆上色，每一次的練習都會使你的技巧進步一些。

首先，你需要練習使用各種不同工具。鉛筆、炭筆、刷子和其他用具，如：海棉、牙刷……都可以幫助我們練習上色。在速寫簿上做各種筆觸練習、色彩樣本、視覺訓練等；因為學習和觀察是繪圖過程中最重要且關鍵的部分。速寫簿中的草圖和顏色練習，不但會影響你的興趣和品味，而且在開始繪圖時，可以提供豐富的參考資源。

無論先前已花了多長時間，必要時，隨時準備修改作品，並隨意去補捉主題中的極小部分，直到有信心處理整個畫面。無須為了練習

畫花瓣而仔細描繪出花的每一部分。另外，也要常更改畫一張草圖所用的時間；有時候速度會比長時間練習更成功，而且學到更多。從簡單的幾何形狀開始，大部分複雜的物體都是一系列基本造形的組合。

在繪圖過程中，不需要擦除錯誤部分。一般看到一條線或一個顏色處理效果不佳，是很好的提醒，告訴你該如何做才對。當你發現自己無法補捉每個物件時，千萬不要一直嘗試，直到感覺沮喪為止。有時候，布料上的光影可能給你新的洞察力，練習以此去呈現毛髮或玻璃的光彩。

最重要的是，要以輕鬆的遊戲心情來繪畫和素描。當你愈享受繪畫，愈感覺舒服，並讓顏料和工具像老師一樣地引領你。之後你定能找到屬於自己的繪畫風格，並呈現此結果。

為什麼需要這麼多種不同的刷子？

每一種刷子都會創造一種特殊的濃淡色度，而刷子的筆觸就如同畫筆的字彙。透過對各種刷子產生的筆觸，記號的探索和學習，繪畫者將更有能力來處理各種主題。刷子的筆觸範圍極廣，從最小的點到最寬，最平滑的色面繪畫。不只筆刷發揮的各種可能性很重要，藝術家如何使用手和手臂，也一樣重要。

拿筆刷時，如太靠近金屬套環，會產生狹促且受限的筆觸；使手腕流暢活動，就能產生較長的筆觸。而且，當握筆時離刷毛愈遠，畫出來的線條，其記號會愈寬廣。

另一個考量是按壓筆刷的程度。輕輕地壓觸，會產生清淡模糊的筆觸記號；傾斜、重壓刷子會使刷毛攤開折彎，產生最寬、最重的筆觸。

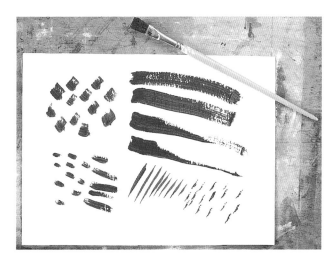

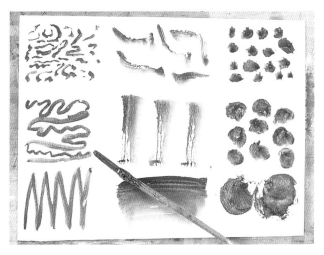

1 旗狀豬硬毛刷子(flat hog bristle)對於畫色塊非常好用，同時也可以用來創造意外，有令人驚奇的筆觸範圍。儘管它是四方形的側面輪廓，然而這平面刷子還是充滿多變性，從又寬又長的畫線到輕輕的小點記號，都可以做出。大部分的初學者會發現，當他們能熟悉且靈活運用這種刷子時，對於掌控想要的筆觸及記號將有極大幫助。進階畫家會把此種刷子拿來做為其它工具的騎馬釘。

2 壁畫筆(fresco)是一種絕妙的刷子—長豬鬃毛，不太軟，然而又具易折性，可以從它的尖端創造極細線，也可以從側面畫出寬筆觸。壁畫筆含顏料的能力很好，所以不像短毛刷子，需要經常補充顏料，在美術材料行，有時會稱這種刷子為「吹口哨者」（whistler）。

大師的叮嚀

為了能探索、嘗試筆刷筆觸最豐富的可能性，你需要站在畫架前（其次是坐著），如此才能夠善用整個手臂的長度，以及手和腕來做準確的工作。

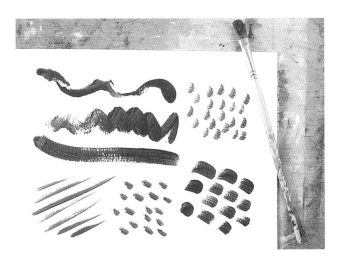

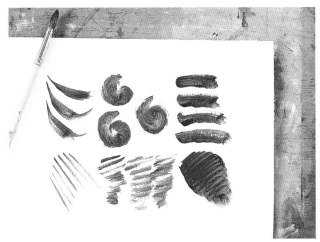

3　榛樹刷（filbert brush），是以榛的果實來命名的；因為它呈現錐形，且輕微彎曲的形狀。圖中使用的中等尺寸刷子，雖然不能包含大量顏料，但用它沾厚濃顏料畫精密作品，或較薄顏料創造短筆觸都是極佳的。

4　另一種傑出的，具多變性的刷子是圓形豬硬毛刷（round hog bristle brush）。它是僅次於壁畫刷（fresco brush）的好刷子，可以包含大量的顏料（決定於你施加的壓力大小），產生從極細到極粗、極厚不同範圍的筆觸。

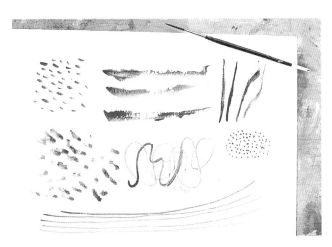

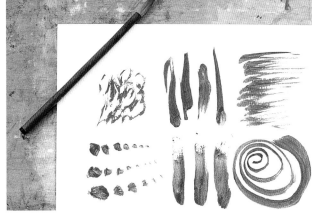

5　裝備刷（rigger brush），可以產生長、細、流暢的線段，但需要一些時間來習慣使用它。練習畫線直到你感覺流暢為止。在使用這種刷子前，先用其它較硬的刷子（如短豬毛刷），來混合顏料，調色是個不錯的主意。因為它的刷毛軟且鬆，很難用來調色。

6　中國毛筆的刷毛比西方藝術家使用的刷子要柔軟得多，因此，它最好用來畫極細的線段，但不適於使用黏稠的顏料，最好搭配墨水使用。

7　尼龍毛刷子（Nylon brush），可用於畫精細的作品，也能產生流暢線段，同時，其包含顏料的狀態也很好。他們是特別適合壓克力顏料使用的刷子，然而，尼龍毛有二個缺點：第一假如你工作迅速，刷毛需要長的時間清洗，也必須清洗乾淨，否則使用的顏色會攪雜在顏料中。第二個缺點是它們並沒有裝訂得很好，纖維尾部很容易外擴（近幾年的科技已小幅改善此問題）。

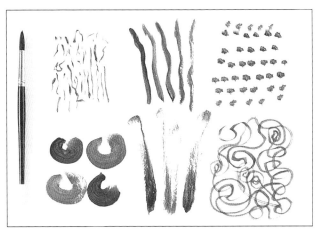

有些效果不像是用筆刷完成的，還可以使用其他的工具嗎？

刷子只是上色的許多方法之一。從利用手指產生雕刻般的效果，到用噴霧器做完美的噴塗之外，還有許多具創意的上色方式，來達到特殊的質感效果。近世紀來，純藝術畫家用手指來塗抹顏色邊緣，使其均勻或去除顏料。早在西元第八世紀，一位名為**Zhang Zao**的畫家，便以其手指畫聞名，他甚至用損壞的刷子來創造特殊效果。嘗試以下的幾項技巧，為你的畫作增加質感與趣味。

海綿揩拭法

1 將廚房用的人造大海綿剪下一塊立方體，作為輕拍上色的好工具。第一次印上顏料可能很厚，但只要你持續印色，不要再沾顏料，產生的記號就會越來越柔軟，且具質感。用此技巧來處理大範圍的色塊，效果絕佳。例如：被秋天落葉覆蓋的森林地。

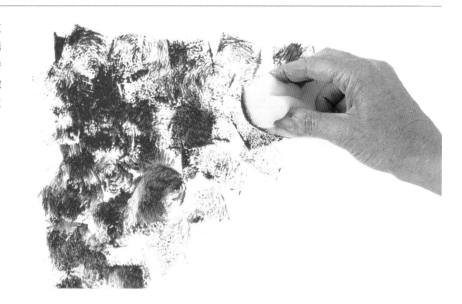

2 塗上的顏料除了呈現海綿的表面，也同時顯露出紙的質感。如果你在粗糙質感的紙上使用海綿，就會在印色的記號上看到輕量的洞。而在已上色的表面使用海綿，則會呈現其它的質感效果，海綿會容易滑動，產生滑移的記號。

潑灑上色法

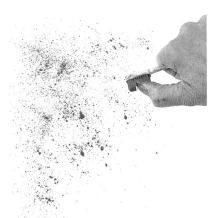

1 用舊且硬的牙刷，伸入顏料中，用拇指磨擦，在紙上噴灑出細小水滴。如果想呈現高密度的顏色，那麼，牙刷需要非常接近紙面。離紙愈越，噴灑出的顏料散得愈開。

2 如果你有強壯的肺，也可以使用擴散器 —— 一種用在粉彩作品上，噴散出固定劑的組合式金屬桶。用它來做大面積的、細緻噴灑，覆蓋效果很好，同時也是創作海浪的理想技巧。擴散器內顏料的濃度必須一致，否則會塞住管子。一般而言，噴灑出的顏料應該相當均勻，但它其實不容易控制，你應該先在草圖上練習，再應用到畫布上。

指畫

1 指頭可使畫作增添人性化的成分。指頭的優點是它的立即性，當你需要粗鈍，柔軟的質感時，可以用手指在已上色的顏料上塗抹。

2 這個技巧非常適用在製造大塊狀的柔色印象。例如：依附在岩石邊的海草，或毛茸茸的小狗。

如何選擇最適合我的繪畫尺寸？

在開始畫圖前，作品的尺寸格式是必須謹慎決定的。不要直接接受畫板製造商提供的形狀和大小。當你在戶外尋找風景畫的主題時，尤其重要。許多藝術家會隨身攜帶簡單的取景器，可隨意調整外框成垂直或水平，幫你找到最適合主題的尺寸格式，如同以下的範例。

1 原圖是一幅很寬的風景畫。在此，取景器分割出一個肖像畫的尺寸，把畫剪小，所以斜角的河流被兩棵平行樹籬不對稱地切開。

2 在這個全景的模式中，一種較平穩，水平的構圖被框選出來。相較於肖像模式，這種全景構圖比較不生動。遠山中規中矩地坐落在地面和陰影的水平位置上，而左邊斜角的河流，也對中間水平位置幾乎不產生作用。

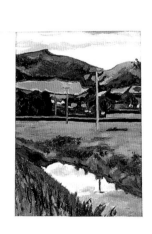

3 這個肖像模式比前兩張構圖切出更多前景部分。前面的這一大片空間使得山看起來像從遠距中消退，也使水面更真實呈現。當在選擇焦點時，你必須決定畫面中何者是你最感興趣的。

什麼是構圖速寫的最佳媒材？

除非你計畫著手的主題需要精細的技巧，否則，使用炭筆或筆刷加輕淡的顏料來做構圖速寫，是最理想的。這些媒材創造出一種較具畫藝特質的感覺，不像用精密的鉛筆素描，有種鼓勵去填色的限制。繪畫中的草圖階段以達成完美構圖為主，假如對構圖不滿意，只要將線段塗抹掉，再重新開始即可。當你對自己的構圖有充分信心時，再開始繪圖、上色是非常重要的。

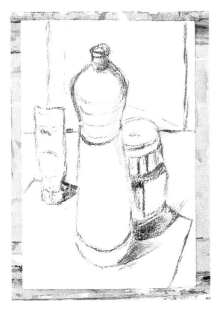

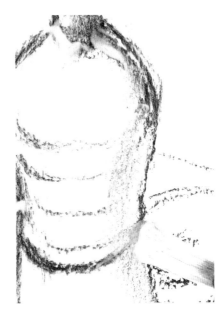

2 當你對草圖滿意時，用柔軟的筆刷，塗上一層無光澤的壓克力媒材來保存它。此步驟，可確保上色時，炭筆線不會弄髒其它顏色。

大師的叮嚀

當你根據草稿放大時，注意別讓背景太大，相對地，使主題物件顯得人小。這在根據草稿作繪畫素描時可能發生。

1 以簡單的炭筆線條輕快勾勒出構圖。用乾淨的乾筆刷擦掉錯誤的部分，但是如果你想要有一個完美的白色表面，可以塗上一層白色顏料或底漆。

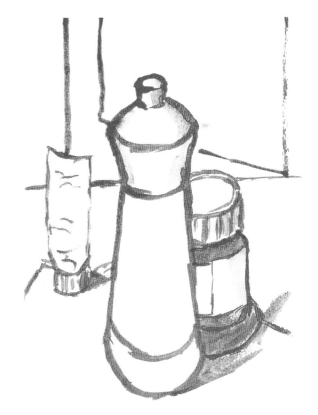

3 另一種代替炭筆做構圖素描的方法是，使用畫筆和稀釋的顏料(見圖18)。可以使你從打草稿到繪圖完成不被打斷、干擾。用白漆覆蓋來更正錯誤。

使用壓克力顏料作為草圖媒材，有何優點？

壓克力是戶外速寫極佳的媒材。壓克力顏料是水溶性的，乾得很快，這是在速寫本上工作的最大優點。
假如你繪圖時橫跨兩頁速寫本，在闔上前先放一張面紙或白紙，可避免顏料黏在一起。

以下的練習是使用一種輕巧且便於攜帶、**110**磅、無酸卡紙、以釘環裝訂的速寫本。你可能偏愛使用散裝
的紙做速寫，然後放在小封套夾內。

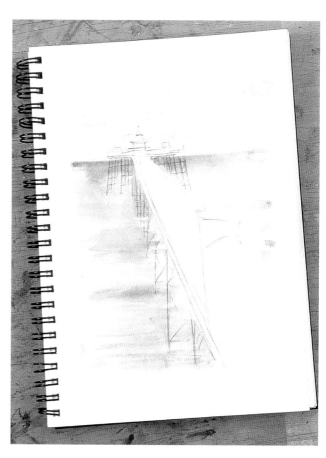

1 雖然可以以HB鉛筆開始速寫，然
而加上壓克力顏料，有助於提醒
你想創造出的顏色和氣氛。以上圖為
例，薄薄的青綠色洗過天空，捕捉夏
日天際的明亮感。

2 為了呈現海景，同樣使用青綠
色，但加入更多強烈的混色。水
平面上，天空的粉紅是稀釋的紅紫
色。同樣的顏色再加上黃褐色，即呈
現紅黃色，用於海景較近部分，並以
水平筆觸來畫。

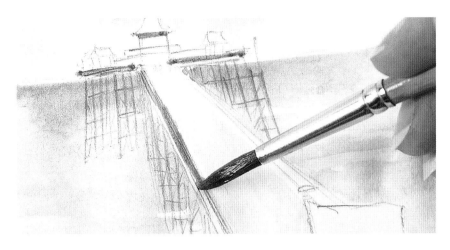

3 裝飾碼頭甲板的筆觸是黃褐色和紅紫色的混色組合。在戶外速寫時，畫家只帶了有限的色盤顏料，所以，碼頭邊緣的綠色是黃褐加青綠的組合。這些獨特的顏色和筆觸，在完成作品時都可能變得更不同。

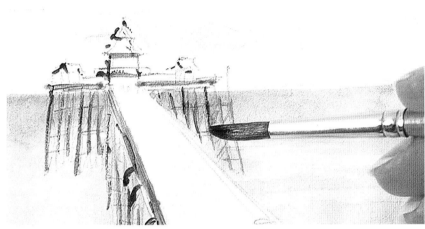

4 速寫上最後的修飾之後，幫助繪圖者記錄了非常有用的資訊。例如：草圖將強調出細節部分，就像圖中的灰色和青綠色，勾出碼頭的支架，也可做顏色的最後更正，就像遠景中薄紅紫色旗狀物。要注意的是，完成畫作中，旗子需要更寬一點，以此來平衡整體構圖。

左圖：這是用很小的速寫本(小到可以放進大衣口袋)所做的練習，然而卻擁有完成繪畫的豐富資訊。

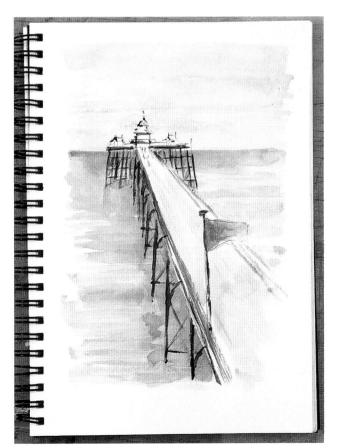

大師的叮嚀

在戶外速寫，尤其當你正走向選擇的景點時，不會希望身上背著大量顏料。因此，使用少量的調色盤將更方便，而且具挑戰性。例如，這張素描只用了四個顏色。戶外速寫的理想設備包括裝水的礦泉水瓶、幾隻筆刷、抹布，以及裝條狀顏料的塑膠盒。你甚至可以用蓋子當調色盤。

一定得用白底來上色嗎？

粉彩畫家通常使用適合他們主題的白紙作畫；水彩畫家則明顯地總是以純白色紙作畫，以呈現顏色的明度；油畫和壓克力畫家則兩者皆可，取決於他們的主題和想表達的方式。一個有上色的底圖是色彩構圖的出發點，無論接著上何種顏色，都會與原來的底色交互作用，對比色會更有力道，接近色則相對巧妙。在有色底圖上創作確有它的優點，但是也可以用白底作畫，而仍然創作出令人印象深刻的作品。

1 在此可以看到，使用茶而濃郁的底色為完成品帶來的衝擊力，和創造出陰影效果的微妙作用。先以強烈的藍色(phthalocyarine blue)作為底色；這是個透明的顏色，能呈現深度感，之後再塗上的任何不透明色，都能成功地顯色。然後用深綠色(Hooker's green)畫物件。

大師的叮嚀

塗上有色底圖可提供作畫的理想背景。如果你用深色底圖，可使該色呈現出陰影和深度效果，而用淺色底圖，則可當作光源或明亮點。

2 以深灰(Payne's gray)和白色混合，畫出物件表面受光處。保持畫作單純，盡量利用藍色底圖。在此保留藍色，以呈現樹幹和岩石的陰影。

3 當具透明感的深綠色和黃色的葉
子畫上後，藍色的底圖會透出
來，增加綠色部分的稠密感。當你需
要淺色葉子時，直接將黃色從顏料管
中擠出畫上，而需要最深的綠色時，
則使用深綠色(Hooker's green)。這
些葉子不會像在白底上呈現的那般明
顯刻板。

4 樹下的苔蘚要以葉子的綠色來混合，但顏色需要飽
滿、完整，能蓋過藍色背景，而與上面的葉子成對
比。使用深綠色加綠色。

5 用鈦白加白色的混色塗上背景。注意當你留下有色背
景時，岩石邊的藍色就有陰影的作用，無需再加上任
何顏色。

6 以同樣的白色混色，當作背景色，在左邊的布幔上塗上薄薄淡淡的一層，呈現破色效果。保留布幔表面的三塊粗糙面，以對應炭石的外型，以藍色的底色呈現陰影部分。由此看見，有色底圖為簡單色彩構圖帶來的豐富色感。

上圖和右圖：紅底色

這是另一個使用有色底圖的完美範例。這些秋牡丹被畫在深紅色背景上(上圖)，上半部色調減半(右圖)，突顯花朵的顏色，下半部則以綠色的濃度使玻璃罐被推向前，這樣的效果很特殊。而顏色的一致性完全在畫中呈現出來。

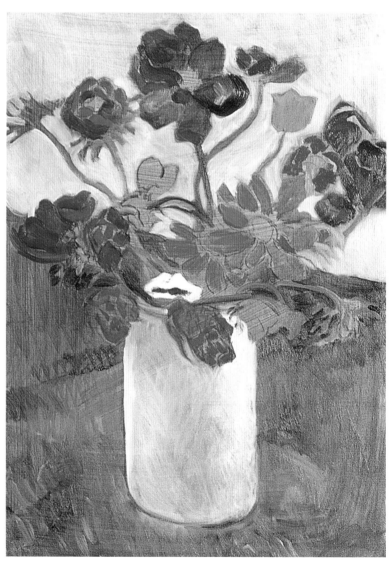

如何使陰影更真實地呈現？

光和陰影使我們看見空間中的形體。陰影提供了一個物件重量，也平衡受光區域。使用標準深色來畫陰影是常見的錯誤，大部分的陰影都有它的色調範圍，而陰影的邊緣也因焦點的不同而改變，延著它的長度從輪廓鮮明到柔軟。光線也會從後面反射到陰影中，所以會在整個深色區域，呈現較淺色區塊；有時陰影的一邊會比其它區域更亮。仔細觀察，陰影非常微妙難捉摸，比所想像的包含更多光線。

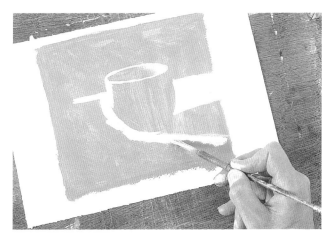

1 永遠要完整地考量你的作品，而陰影只是光線呈現在物件上的一部分。以此簡單的杯畫為例，它的底色是中灰色。使用中灰色的優點是，它能建立一種中間色調，只需畫上亮處和暗處。由於不能使用紙張原來的白底，光線部分必須使用鈦白色來呈現。

2 鈦白色的厚度會影響光線的密度。底色會使白色較不明顯，要呈現較亮的白色，可用濃厚的不透明顏料上色。仔細觀察灰色區域，光線、陰影中反射出的白色區塊之變化，可以使桌上的物件具立體感。

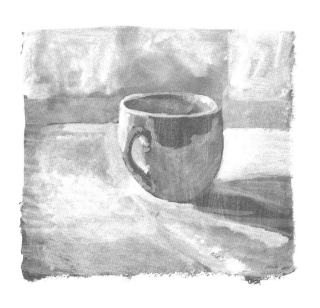

3 注意杯子所投射出的陰影，既不全是一個色調，也不是杯子的形狀。光線沿著陶器光滑表面透過來，而陰暗面則反射了來自桌子的部分。最後是由窗中透進的柔軟光線，呈現杯子的形狀和它霧般的陰影。

我聽過「負形狀」的說法，它指的是什麼？

負形狀就像膠水一樣，將一幅畫組合在一起。這些空間或固體間的距離看來並不很重要，但它們對於了解圖像的空間感卻有決定性影響。許多畫家發現，物件之間的區域可以和物件本身一樣重要且有趣。當你開始將負形狀視為整個圖像的主要構成因素時，你就像畫家一樣思考了。

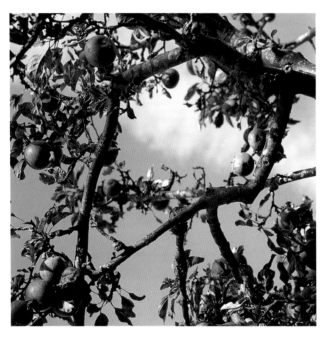

2 無需從打草稿開始，只要使用一致的顏料(圖例：淡藍紫)，持續畫上樹枝間的空白處即可。這練習對於觀察和精確繪圖很有幫助。

1 樹枝上重疊的形狀與圖樣，是容易看見「負形狀」的理想空間。這些空間即刻顯現出，就像明亮的藍天，對應較深且明顯的樹枝、葉子和水果。

3 探察樹枝間的空間可自然展現出蘋果樹的部分。在樹枝重疊處，它獨有的質感細節，與葉子的結構融合在一起。

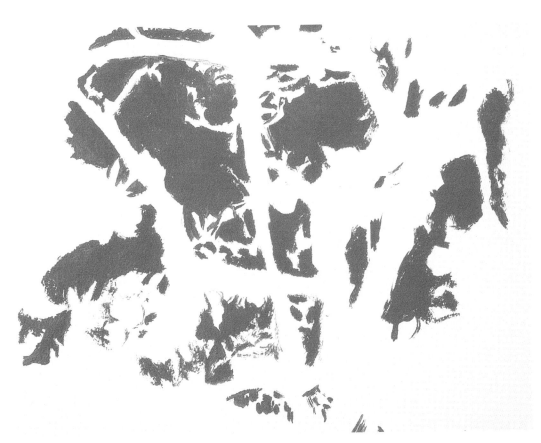

4 在此可以看出，一幅使用「負空間」作為描繪主題的作品，如何充滿力道。你可以留下它當作一件有趣的抽象作品，或繼續畫樹的正面空間來完成它。

大師的叮嚀

如果你在畫物件時，有比例上的問題，仔細注視負面空間的形狀和尺寸，取代物件本身的大小。負空間可以提供你更多長度和距離的資訊，避免只觀察物件彼此間的關係。

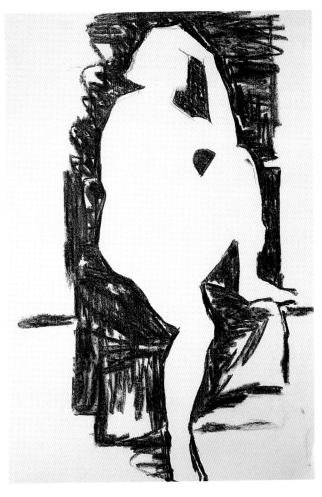

右圖：儘管只有人體外圍的細節，在這張圖中可以清楚看見人體外型。

透視畫法有那些基本規則？

一幅畫精神的部分，是它傳達給觀賞者空間和深度的方法。由於對透視畫法的逐步認識，突破性的幻覺技巧在文藝復興時期實現。線性透視法使我們在構圖時，利用物件對應地平線或眼界的方式，創造深度的幻覺。

為了建構成功的空間幻覺，必須將觀賞者帶進圖像的視野中，而最有效的方法是，在接近眼睛直視水平的點或面上建立空間，使觀賞者很快就可以找出「水平線」，離觀察者愈越的物件，愈接近水平線，看起來也愈小，而物件的線段會退回水平線上的單獨一點，這點稱作消失點。

在練習應用以下的透視法示範理論繪圖時，要謹記，這些知識有助於判斷畫作的正確性。

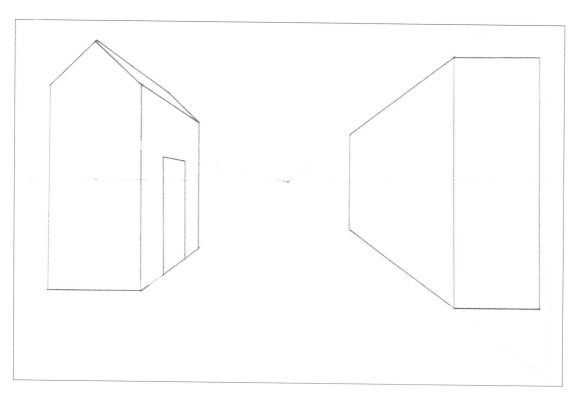

1 線性透視法最簡單的範例，是插圖中的單點透視法。兩棟房子的邊線往水平線的消失點縮小。相對於視覺水平愈高或愈低的水平線會變得愈陡。

2 兩點透視法可以讓我們看到建築
物呈90度角時的兩邊，察覺彼此
對應空間的關係。圖中建築物的兩面
分別各有水平線交會的消失點。

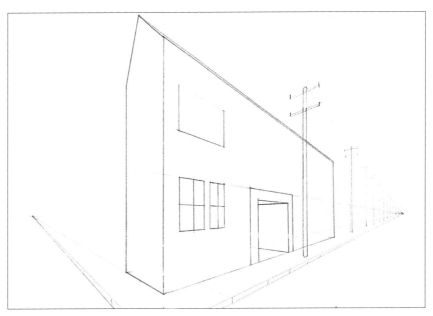

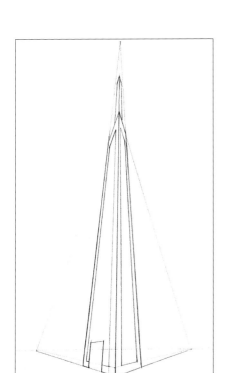

3 如果看過高大建築物的照片，可
能注意到它們的邊緣在頂端會逐
漸變尖、變細。這是三角透視的範
例，它是創造無限高度的實用方法。

4 消失點不一定都如圖所示 — 聚
集在眼睛水平線上，傾斜面就會
有許多不同的消失點。例如：當你看
到一堆散亂的書籍或盒子，如果隨著
水平和垂直線，它們會在真正水平線
的上方和下方聚集。

2
顏色的認識
與應用

賽紐頓(Isaac Newton,1643-1727)提出光譜由七種顏色：紅、橙、黃、綠、藍、靛、紫組成的理論，在1704年，他以一個圓形來表達這項看法，也就是我們所熟知的色相環。色相環已成為現今處理顏色的標準方法。

繪畫最困難的部分之一是，呈現顏色的準確性，或至少令人感覺舒服。繪畫中的三原色，紅、藍、黃，除了黑、白以外，可以混合出任何其他顏色。然而，因為調色如此微妙難以捉摸，而且色顏色很容易混亂，所以掌握調色技巧是項挑戰。

當然，有些基本原則可以幫你創造很好的調色。了解二種顏色混合會發生的狀態，何者較強，何者較弱，如何調亮顏色，如何避色現成顏料的不自然品質，如何均衡不同色調的變化，這些技巧都要靠練習和不斷重覆來改進。

繪畫時，喜歡或不喜歡的顏色都加以嘗試，以開放的心來調色。此外也要認識基本顏色的關係，例如：對比色和互補色，這是所有繪畫的基礎。然後學習上光技巧，練習以下章節所提及，關於特殊顏色的調色示範，將有助於你與顏色及調色建立良好的基礎。

什麼是混合色?

混合色是由兩種原色混合所創造出的顏色。如:紅色加黃色創造出橘色,黃色加藍色產生綠色,藍色加紅色混合出紫色。而每個原色都還有暖色系和冷色系的變化,例如:深紅(**crimson**)是冷紅色,而鎘紅(**cadmium**)則是暖紅色。為了調出最乾淨的混合色,最好使用色相環上靠近的二個原色,如此,「溫度」會比較接近。為了創造清澈的橘色,應使用色相環上靠近橘色的黃與紅來調和,例如:鎘紅(**cadmium red**)和鎘黃(**yellow**)。如果要混合出乾的綠色,則要由錳藍(**phthalocyanine blue**),與鎘黃(**yellow**)或淡鎘黃(**cadmium yellow light**)來混色。要調出純紫色就比較困難,用玫瑰紅(**permanent rose**)加上一點點深藍色(**ultramarine**),會很接近。

1 從這個色相環可清楚看到,由三原色調合出的混合色。

2 橘色的鎘紅色混合鎘黃色的結果,產生乾淨清透的混合色。

3 要產生圖中強烈不透明的綠色,可混合錳藍和暖鎘黃。如果使用冷檸檬黃,則混合出的綠會是較鮮亮的橘色。

4 紫色很容易變成混濁的紫紅色。盡可能創造乾淨的紫色,可用如上圖的淡鈷藍和玫瑰紅來混合。

什麼是第三色？

混合色是由兩個原色混合出來，而第三色則由三個原色共同混合而成。假如你將二個混合調在一起，所產生的即是第三色；因為三原色都包括在其中。第三色是溫和的，隱約的，有時混濁。如果將二個對比的原色混合，能得到混濁、骯髒的效果。例如，混合冷茶藍色和暖鎘紅色將產生褐紫色（**brownish purple**）。橘色加綠色會產生橄欖綠（**olive green**），而橘色加紫色則產生濃焦橘色。

1 使用混合色的調色，產生濃郁的茶色系，來彌補使用黑色可能失去色彩光澤的缺點。紫色和綠色混合出最灰暗的第三色，如圖例中，淡綠色和暖紫色漸次調出各種顏色，而中間的線條已變得相當深且暗。

2 圖中鎘黃與紫色混合，產生暖焦橘色，如果紫色再偏藍一點，結果會更深、更混濁。

3 圖中範例呈現出從一個混合色（橘），變成另一混合色（綠）的過程。過程中，產出了極濃的橄欖綠。這些綠色在描繪樹葉時很有用，春天橡樹的新芽是偏橘的綠色，也適合用來表現秋天很多樹木開始變色時的綠。

Q&A 什麼是互補色?

簡單地說，互補色就是在色相環上相對應的顏色；這些自然顏色對比都是一原色的並排，例如：紅色對應一混合色（綠色)，而綠色是紅色的互補色。因為它是另外二原色，藍和黃的組合，然而因所購買之原色顏料並非絕對的原色，會傾向其它原色之一，例如，鎘紅只有少量的橘而接近暖黃色，深色則傾向紫色，接近冷藍色調。因此，鎘紅的互補色，必需是偏藍的綠色，而深紅的互補色是偏黃的黃綠色。

1 從圖中顏色的組合可清楚看出藍和黃混合出綠色，而紅則維持原色，因此，紅色是綠色的互補色。在範例中，鎘黃與錳藍混合出綠色，而綠色的互補色是鎘紅色。

2 黃色是紫色的互補色，為了產生最純淨的紫色，用二個偏紫色的淺藍紫色和玫瑰紅來混色。而橘紅或綠藍色則會產生混濁的紫色，不是有效的互補色。這裡的黃色和紫色有比其它互補色組合更強烈的色調變化。

3 藍色是橘色的互補色。圖例中以鎘黃和鎘紅—兩個暖色調來調成橘色。

關於在畫布上的混色，我需要知道些什麼？

顏色可用調色盤混合，或直接在畫作上調色。最好先塗上強烈的顏色，例如深藍色，再漸漸混上較弱的另一色，如檸檬黃，如此一來，兩色才不會被覆蓋。嘗試不同的混合方法，你將會慢慢了解到調色的複雜性。請先用以下的不同技巧做為練習。

1 壓克力快乾，所以必須在畫布上很快地把顏色混合在一起。範例中，錳藍色與橘色交叉畫著，在彼此交會處產生綠灰色。在混合時，互補色傾向於蓋過彼此，產生中性的灰色，然而，互補色愈不準確時，其結果會偏棕色，而不是灰色。

2 當使用透明度高的顏料時，可以藉由底色乾後再塗上另一顏色來混合。如圖所示，透明的橘色覆蓋在不透明的錳藍色上，藍色愈薄的地方，橘色愈清楚。這種混合技巧是顏色分開，重疊處增加了深度感。

3 純色的筆觸直接展現對應另一顏色，增加了混合色的量，同時使中間單色部分更加強烈。

大師的叮嚀

混色使用的方法依繪畫的主題和繪畫方式而有所不同。舉例來說，如果主題是舊石牆，要避免仔細而完美的混色，應該使用破裂、不規則的調色方法，以呈現石頭的粗糙與不規則感。如果要表現一個顏色轉變成另一個顏色精細、漸進的效果，必須使用軟毛筆仔細地刷去不連貫的變化。

什麼是上光，對顏色有何影響？

在文藝復興時期，當藝術家開始使用油畫時，有一個重要的技巧是：顏料可以在一種媒材中停留，使畫家能夠在一種顏料上，再塗上一層顏料。藉由透明顏料與較濃顏色的交替上色，會產生很深的光滑感，呈現全面的深度。壓克力顏料也提供了相同的優點，它不需要其它的附加物，而且乾得很快。

上光技巧可運用在很多地方。使用許多薄層的上色，特別適用於風景畫、天空、玻璃、陶器等靜物主題。底色上的透明上光，有助於產生畫作中深度的錯覺，以淡色或不透明白色上光，會使顏色更銳利，而原始顏色愈深，就愈看不出上光的效果。

1 速寫構圖，從淡到深使用各種不同顏色。自然色調的背景和部分留白，最能強調出上光的效果。圖中左邊的果醬罐有著深紫色的輪廓線和不透明橘色的色塊。蘋果是鎘黃色，右邊的罐子是透明綠色。

2 將橘色稀釋到很淡，再塗上這透明色。畫紙的亮白將會消失，但仍會從透明的薄層中看見它的顏色。

3 清楚看到透明上光所呈現的深度效果。注意到橘色果醬罐沈入薄層中，就像置身彩色迷霧，而綠色罐子則變得更溫和沈靜。

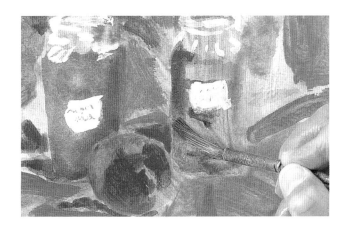

4 在果醬罐上方塗上鈦白色，然後
再塗上玫瑰紅色，使蘋果看來更
結實，再刷上幾層透明橘色和透明玫
瑰色，使布料的摺層更具深度。

5 為了最後修飾，用鈦白色畫出果
醬罐的標籤，並強調出上方的塑
膠套子。圖中透明的上光塗在不透明
顏色上。先畫上不透明的顏色，再塗
上其它透明色，是一種強調色彩的繪
畫方式。

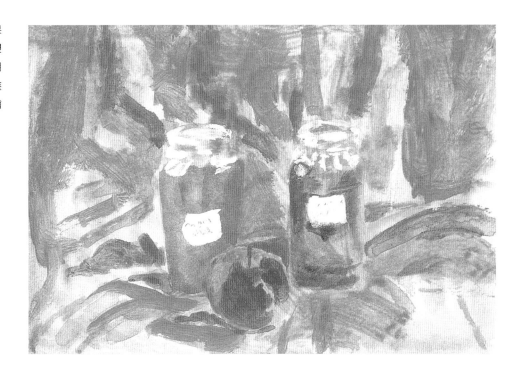

圖右：上光的洋梨
這件洋梨作品是以黃色為底色，再加
上部分區域的鈦白色。陰影和色調均
以上光技巧完成。在黃底上塗一層層
的深藍色，使整個洋梨漸漸產生微量
的綠色，而底部的紅褐色調則藉由一
層深紅色來產生，一層層的色彩使水
果表面呈現出深度與光澤。

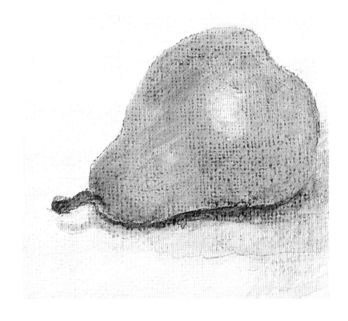

如何掌握花朵柔軟、嬌貴的桃紅色系？

桃紅色系相當棘手，在混色上有其難度，有些花朵的桃紅色可能無法從標準的原色紅中調出，如天竺葵、康乃馨和菊花。由鎘紅可產生從粉橘到濃草莓紅的不同桃紅色系。這些顏色對一些柔軟粉色系的花瓣來說太過鮮豔強烈，因此，最好從透明色，如玫瑰紅、金雞納紅、金雞納紫來混合出較細緻、柔和的桃紅色。它們可保持精緻溫和的色調。

1 上圖的色表呈現出，當混合不同程度的鈦白色、玫瑰紅(左欄)，金雞納紅(中欄)，和深鎘紅色(右欄)所獲得的桃紅色範圍。製作自己的桃紅色表，當你畫紅色系花朵時便可拿來參考。

2 用鉛筆輕輕地畫出草圖，準確地描繪出細緻的花瓣。不要畫得太用力，犯錯時也不要粗魯地擦掉，因為這些記號會從薄淡的壓克力色彩中透出。在莖幹、樹葉和瓶子內上色，使其與紅色調相配合。

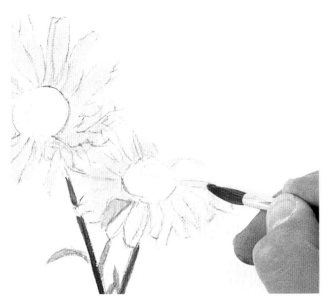

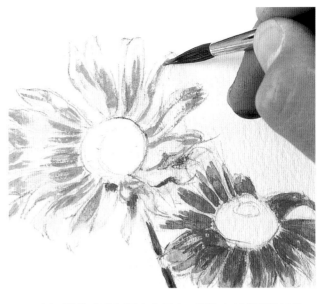

3 以稀釋的玫瑰紅為花瓣個別塗上底色。畫花朵時必需有耐心,如果急著塗滿花瓣的顏色,會全部混在一起,因而失去花朵的形狀。

4 以同樣的玫瑰紅混合少量水,產生之較強烈桃紅色,在花瓣上再塗上一層。不要塗滿所有較淡的底色,留住花瓣明亮部分。

大師的叮嚀

在使用不透明色時,加水可以很明顯地使顏色變淡,但也會造成顏色的不鮮明。另一種調淡顏色又可保持顏料純淨的方法,是使用透明色,並且在全白的底色上,輕輕地上色。

5 上花朵中間黃色的部分。以淡鎘黃為底色,再混合深綠和深灰做為斑點。

如果你熱愛色彩，那麼花朵將是最棒的主題。它們同時也是畫家在畫箱中辨識，與尋找顏色能力的有趣挑戰。桃紅、深紅、紫紅色和它們的相關色，可說是最難產生的混色。為了呈現花朵的新鮮感，盡可能使用最少的顏色來混合出所要的色彩。用愈多的顏色混合，結果愈不鮮豔。

1 先以藍紫色畫上簡單的線條，花朵的框線以水稀釋其濃度。保持畫面的單純，先不看朝鮮薊頭部的質感與細節。

2 塗上一層薄薄的透明玫瑰紅。這一基底色會使桃紅與之後要增加的周圍顏色，產生關係。

3 錳藍色─藍、綠與鈦白的混合，可以完美呈現背景中游泳池的水。以此混色畫在朝鮮薊頭部輪廓中，使它和背景色分離出來。

4 以不同色調的綠藍色塊畫出游泳池。在右下角塗上淡藍紫色和鈦白色的混合，以呈現游泳池的反光。這些藍色色塊會成為花朵鮮亮色彩的完美背景。

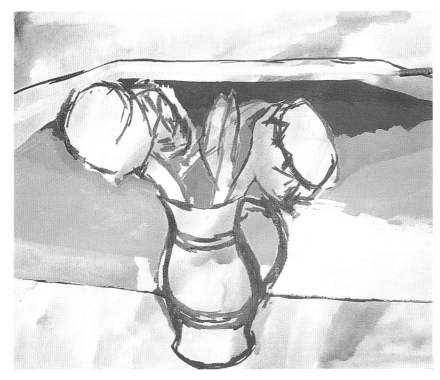

5 混合土黃色和鈦白色來表現泳池後灑滿陽光的花園。畫的時候，省略一切煩雜的細節，讓它成為冷色游泳池的火熱外框。

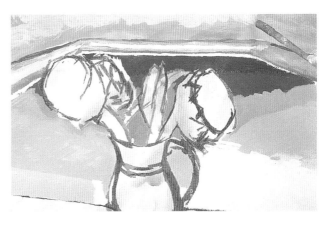

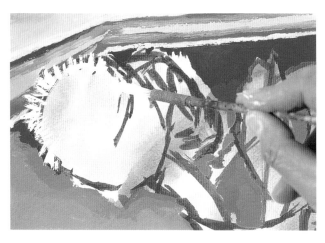

6 在朝鮮薊頭部塗上一層鈦白色，為之後的上色做準備。使用長毛壁畫刷，畫出短而多裂縫的記號，呈現花朵細小結實的鬚根。

7 用筆刷的把柄刮過厚白顏料，使底下的淡玫瑰紅透出。它可以增加質感，且有助於桃紅色的複雜性。

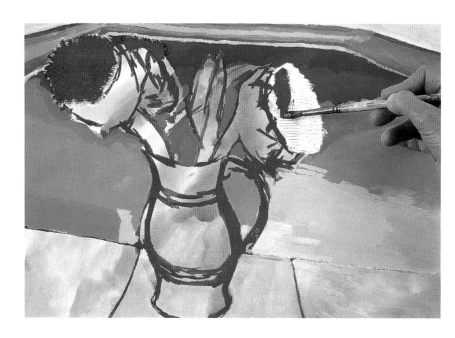

8 金雞納紫紅色是一種強烈且具透明度的紅紫色，非常接近朝鮮薊的顏色。將顏料稀釋，使白底色能呈現所要的明亮感，接著塗在每朵花的頭部上。

9 以深綠和橄欖綠混合的不同色調，畫出朝鮮薊新鮮的葉子與莖幹。在光線反射的地方，塗上較薄的顏色，保留其明亮感，在陰影處則塗上厚實的顏色。

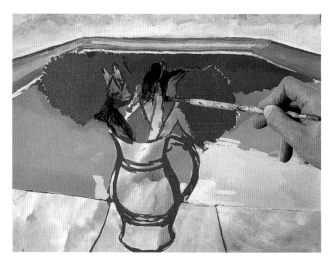

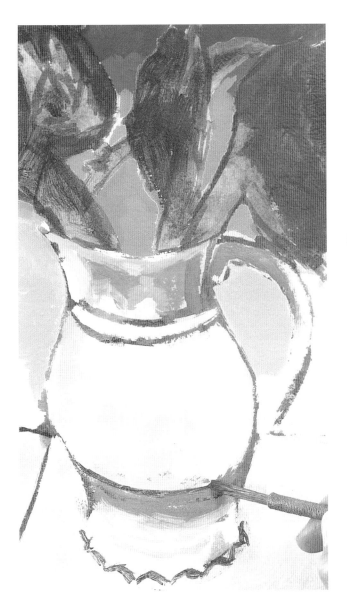

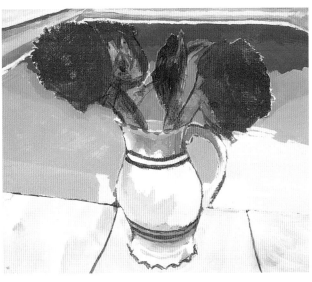

10 在開始畫水罐前，先做出光線與陰影坐落處的記號。當用白色畫水罐中間鼓起部分時，用玫瑰紅做為底色，使白色逐漸混入紅色中，呈現微弱的陰影部分。然後以不同色調的金色畫出彎曲部分，並以深藍色表現其線條。

11 在此作品接近完成階段，整個色彩構圖均已建立，現在需要的是，花朵和泳池邊瓷磚的細節修飾。

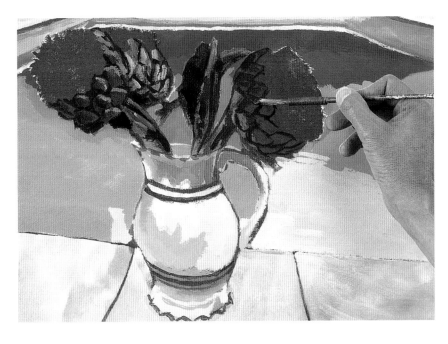

12 如同杯狀物一樣，朝鮮薊的纖維有如鑽石形狀，由重疊的葉子中露出頭來。當使用深綠畫葉子時，讓部分的紫紅色透出，呈現深度與形體。

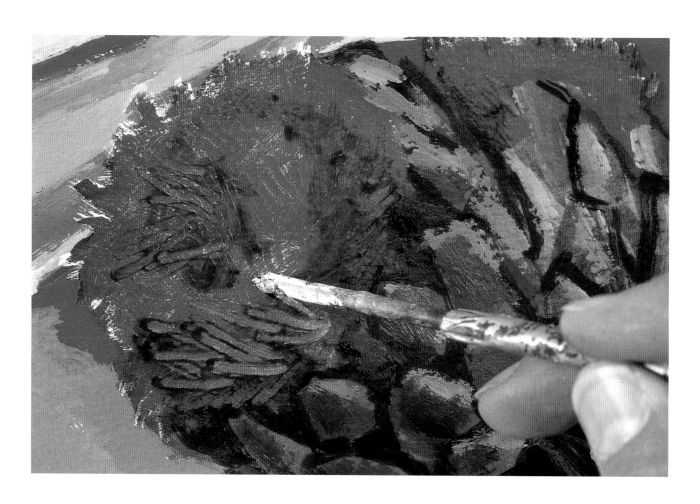

13 花朵中間有一些較深色的斑點。漸次且小心地上色，避免顏色變得太重。使用二個透明色—紫紅與深綠，混合薄薄地塗上。在顏料乾之前，用畫筆的把柄刮去顏料，使底下較淡的顏色透出來，增加花朵頭部內側的質感。

14 花朵上增加的細節呈現出立體效果，使它們從游泳池背景中突顯出來。觀者的眼光也被前景和花朵的強烈色彩所吸引。

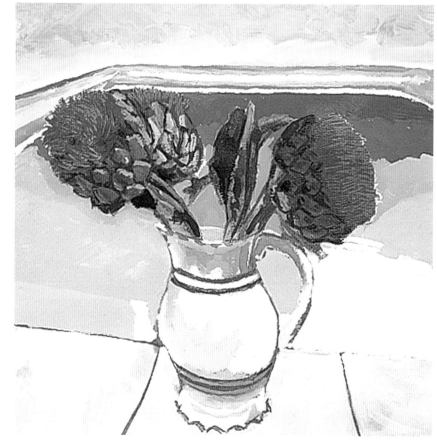

15 使用錳藍混合一點鈦白，加深水罐後方的泳池，以強調該區域。

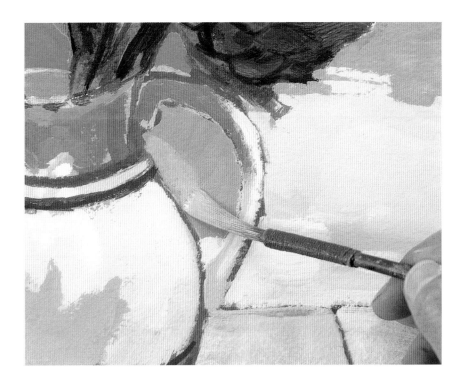

16 以鈦白和咖啡兩色的混合，畫出前景中的瓷磚，做為最後之修飾。使深而充滿力量的顏色鄰接中間的水平面。

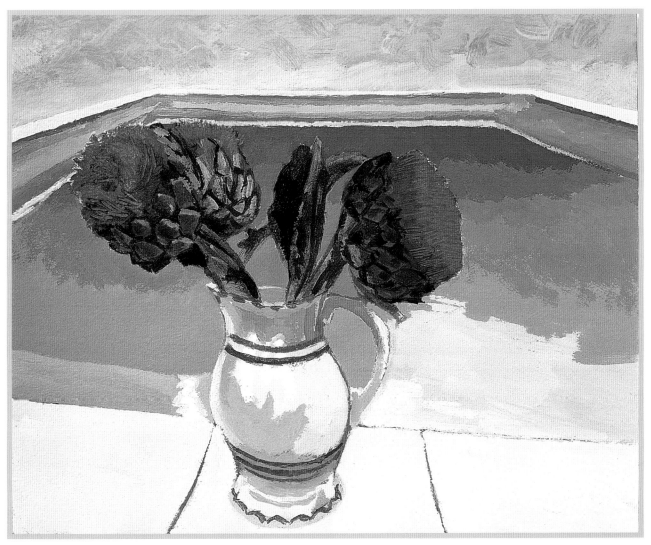

3
靜物畫

令人好奇的是，「靜物畫」一詞在法文與英文中的字義正好相反。法文nature morte，可能代表在那個時代，靜物畫大多用來描繪打獵時補捉的動物和鳥類；而英文still life，則代表著呈現靜止狀態的事物。無論如何解釋，靜物畫多與家庭相關，而且規模較小，它提供藝術家一個表現描繪物件表面對比技巧的機會。

Jean Sim'eon Chardin(1699-1779)熱愛表現白蠟製品對應桃花呈現的微光。十七世紀的荷蘭藝家以人為的排列組合表達其象徵意義。Memento Mori或Vanitas畫作中多充滿寓意，提醒觀賞者自然生命的變化無常，描繪的主題包括：頭骨、書本、蠟燭、砂漏和長蟲的水果。而許多現代藝術家則使靜物畫更加迷人有趣，從Giorgio de Chirico奇怪地並置經典的女體胸部，與一對塑膠手套，到畢卡索（Pablo Picasso）戰時作品中，食物所表現的侵略性與不安感。

所有偉大靜物畫家的共同點是，使人對物體的感覺和使日常平凡事物，產生共鳴的能力。在十七世紀，靜物畫可能是一隻死野兔、一個花瓶、一把步槍和一個皮袋的組合，而在廿一世紀，藝術家觀察他們生活周遭的物體。在1960年代，美國藝術家Tom Wesselmann以生活日用品做為靜物畫主題，有時將它們用拼貼方式組合，再以上色呈現。

靜物畫可能給藝術家帶來最多的問題，因為主題的範圍幾乎沒有限制。從布料反射面到褶層，從水果的開花到花朵的花瓣，從各種質感、形體到色彩之間的組合，這一切都是靜物畫家的範圍。

你可以把每週的採購物品當做靜物主題，如一盒早餐麥片、一袋橘子、一條新鮮的魚和一瓶酒，你可以在餐桌上仔細排列它們，也可以從袋子中隨意散置在地板上。主題是什麼並不重要，只要它們彼此的關係能產生有趣的視覺效果。如同所有繪畫形式，描繪靜物真正重要的是準確觀察物體，並達到使觀賞者覺得有趣且為之注目的效果。

靜物畫的簡單入門方法為何？

當你要處理靜物畫時，先選擇感興趣的物體。從簡單的東西開始，如：水果、花或日常生活用品。其次是排列物品。如果這是你第一次畫靜物，記得要力求簡單；創造物品間的繪圖關係，要顯得自然。光線也非常重要，例如，選擇來自聚光燈的戲劇性光線或來自窗外柔和而自然的採光。

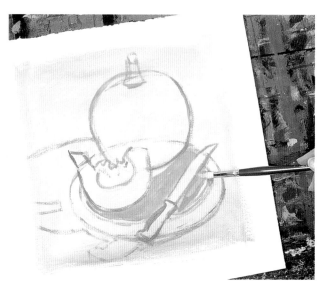

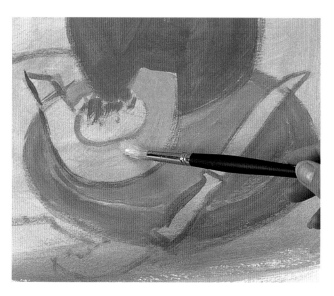

1 從排列物件創造視覺趣味開始。儘管簡單，圖中南瓜、和麵板、刀子和南瓜切片的不同形狀，能創造令人注目的構圖。接著，塗上黃褐色加深藍色的混色做為底色，然後混合黃褐與鈦白色，快速畫出草圖，使物體與紙張大小成比例。以相同顏色畫出和麵板。

2 在構圖中，塗上物體的基本色。切記畫中必須表現整體感，同時也呈現每個獨立元素。用畫筆筆觸描繪質感，如：南瓜表面的些微灰塵與粗糙感，刀子平滑閃亮的金屬光澤。在南瓜切片上，塗上一大片黃色，由於它是半透明的，底部的淡灰色仍會從黃色中透出。

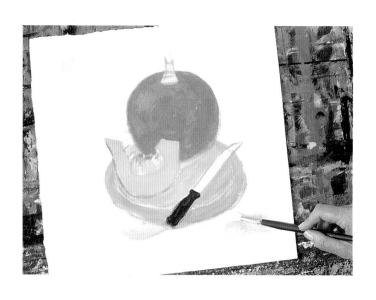

3 構圖中最深色的物體是刀子把柄。它會在畫作完成時，成為視覺焦點，所以構圖中以傾斜角度放置，使視線被帶到畫面中間。混合銹紅色和深藍色畫出反光，利用底色的優勢創造陰影，再次增加其立體感。

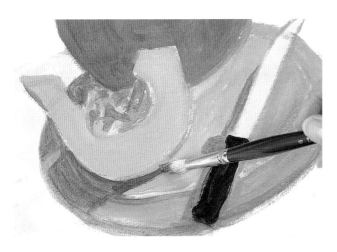

4 畫出主要的色塊。例如：混合黃色和深藍色畫出切片的內部。接著增加主陰影部分，如混合鎘橘色和深藍，來表現切片的表皮及和麵板的陰影，注意保持光源的一致性。

5 接著，以和麵板陰影同樣的顏色；黃褐色，鎘橘加深藍，畫出梗上顏色變化的細節。用較多的深藍色加深柄邊的陰影部分。

大師的叮嚀

排列靜物時，要表現不同的質感與形狀。彎曲部分與平滑表面；反光表面與無光澤區域；大型物品與小物體，練習畫出物品間的相互關係。讓一些物件重疊可以產生凝聚感；使它們在群組中分散於不同空間，有的靠近你，有的遠離你。尋找強烈線條，在此範例中，水果刀即扮演了戲劇性效果。

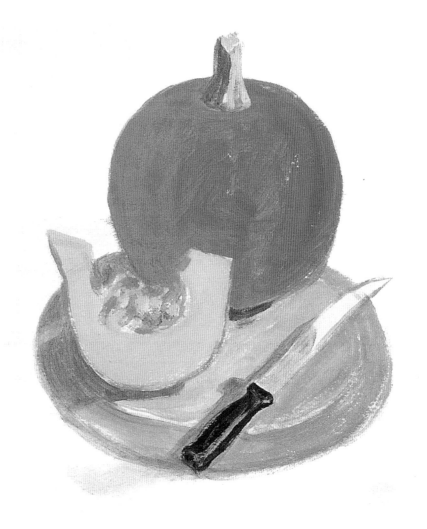

6 在最後的細節，使用底色為主色，輕輕畫上一些錳藍色，以呈現刀片的深色邊緣，然後混合鎘橘與深藍，淡淡畫出南瓜的線條。

如何使看起來很平的物體，呈現立體感？

仔細觀察光線如何照亮該物體。我們透過物體上的光線和陰影，辨視出立體感。最亮的區域是最接近光源的地方，而陰影則出現在物體背離光線的彎曲或邊緣角落。

藉著注意光線在物體顏色和質感上的效果，很容易就可以將一個圓轉換成球體，將球體轉換為橘子，正如以下的示範。在許多情況之下，只要簡單增加一點色調，即可產生立體感，但通常也需要畫出物體表面的質感，並藉由周邊的陰影和光線呈現重量感。繪畫時要謹記的是：光源來自何處，以及投射於物體和旁邊的陰影。

1 在畫出一個簡單具立體感的橘子前，先以藍色畫出基本線條。主體以鎘橘色塊呈現。在橘子頂部塗以較薄的顏料，描繪光線反射於梗部凹處的效果。

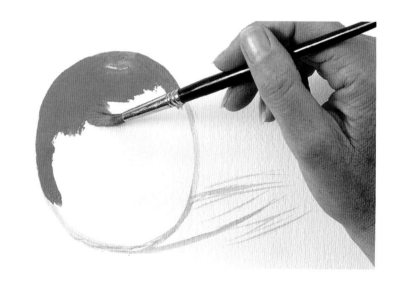

2 在完全塗滿橘子之後，開始混合藍色、鈦白、少量的鎘橘，畫出陰影投射的細節。陰影並不是單一色彩的固定區域，而是橘子受光的反射表現。因為受到橘子表面發出的柔光照亮影響，陰影中間部分顯得較淡。

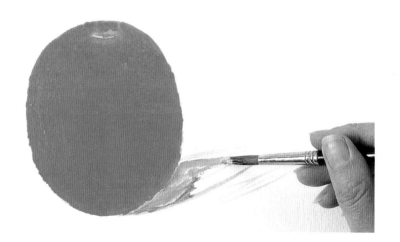

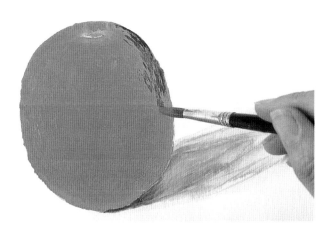

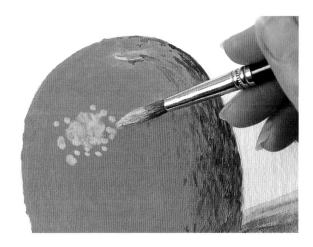

3 不需要用許多不同顏色來畫出橘子的深色陰影部分，以先前畫陰影的調色，再加一點藍色即可。以劃短線的方式上色，表現果皮表面的質感。

4 混合鈦白和鎘橘，以點畫技巧描繪出橘子表皮的反光處。反光處很容易被畫過頭，一般常見的錯誤是畫得太白，無法適當反應圖中光線情形。在畫反光處時，記得和其它受光處相比，也與一些白色部位比較，以確保不畫得過於耀眼。

5 藉由在光線、形體上些微差別的描繪，橘子已從前面的橘色形狀，轉換成有質感的立體表現。

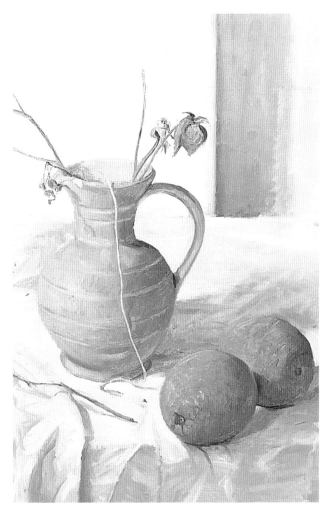

右圖：以陰影塑形
在此可以看出光源來自畫面左邊。最深的陰影在物體的右手邊，而在橘子陰影的下半部，有從桌巾再投射的少量光線。瓶子的水平曲線使它增加立體感，而真正使它對應背景而具直立感效果的，是來自彎曲處逐漸加深的咖啡色。

如何在靜物中畫出寫實的布料？

布料是靜物中常見的元素，可以大大增強構圖效果。在你能夠自然將它運用於作品前，最好先練習單獨的布料部分。將布料披掛於椅子上，或放在桌子上造成一些摺痕，然後設定光源以產生強烈的反光和陰影。

如果燈光打得好，將會清楚看見布料摺層的形狀。如果只使用人工光源，你可以很準確地控制陰影，但日光和人為光的組合將使布料色彩更加豐富，提供冷暖調的色彩差異。

灰白色布料

1 先畫出布料基本的外型輪廓：邊緣，接縫處（如果有的話），主要的陰影區，和主要摺痕的線條。

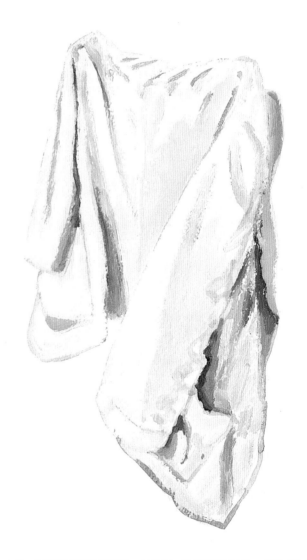

2 以米白色和白色的混色畫出布料最淡部分，在需要的地方做出色調的變化。再以灰色混加一點白色畫出較深色的色調，讓陰影柔和地淡化。

3 較深色部分完成後，再塗上更多米白混色，軟化其中的陰影和摺痕。

發亮的織品

1 在絲綢上刷上薄薄一層透明綠色，使摺痕透出可見。

2 絲質材料可輕易看出日光和人為光的不同。使用深綠和淺綠的混合，畫出來自室內的暖光，再混合透明綠，水亮綠和青綠色畫出冷調日光部分。注意保留個別摺痕的俐落線條。

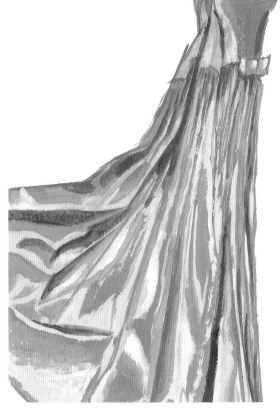

3 布料上的紅色也對兩種光源產生不同回應。以紫紅色畫出較冷調的日光紅，以橘紅色呈現人為光色調，以灰色畫出最暗的陰影，表現出絲料的摺痕。

右圖：在這件靜物畫中，白色布料幾乎和擺放其上的物件同樣重要。布料上沒有畫出明顯的線條，但可以清楚看到，陰影在桌布蓋過桌緣的色彩變化。桌布旁清楚的邊緣使畫面中間更具影響力。白色的光線部分吸引視線隨著構圖，從桌布帶往白色的花。雖然布料的色彩是不透明的，仍透出部分花朵後的紫色和橘色，在生動的構圖中形成沈靜的區域。

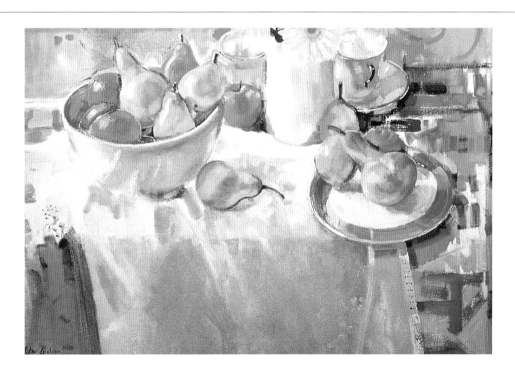

如何改善描繪玻璃的技巧?

透明玻璃不像金屬物品會完全反射出周遭的物品。它不會擋住物體,而且不同厚度的玻璃會造成扭曲效果,因此要畫出它的實體,又不失去其透明度相當困難,也正因如此,使得描繪玻璃變得非常有趣。而主要方法,是由其背後元素的色彩、受光處及反光處來描繪出形體。這是再一次以明暗來創造物品的形狀。

1 在上底色的背景上畫出簡單的空玻璃杯,以灰色加橘色輕輕描出外框。中性灰色調介於冷暖色之間,相當自然。

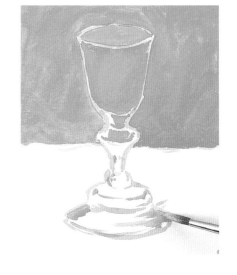

2 以淡藍畫出背景,玻璃的周圍輪廓留白。增加玻璃杯底部反射的背景。

3 以強烈的透明紅塗滿前景部分,再以同色塗在杯腳顏色透出之處。由於顏料具透明度,加深原來的藍色,使之產生重量感與密度。

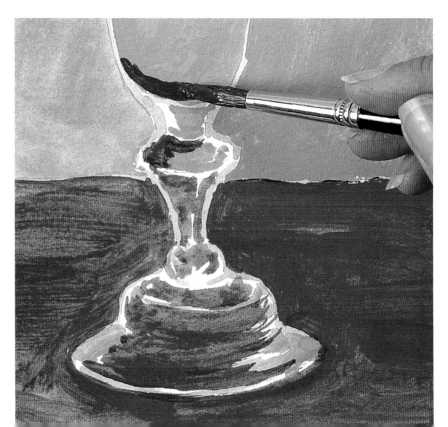

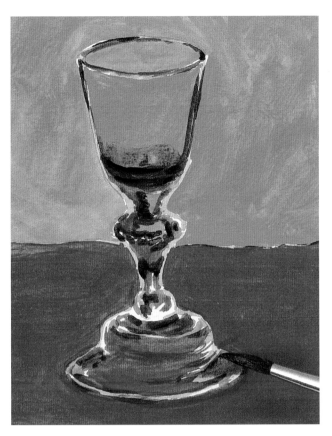

4 在玻璃杯看來較厚處,以較濃的
混色 —— 先前畫外框的灰色加橘
色,畫出深色地帶。由於透明度與實
體的平衡,杯子已開始成形。

5 在玻璃杯碗狀部分內側增加反光感,使畫面更有立體
效果。筆觸隨著玻璃質感而調整,以長的垂直線表現
玻璃的光滑,以短的水平線畫出部分質感。受光點部分隨時
可再增加。

大師的叮嚀

彩色玻璃杯或透明玻璃杯在加
入液體後會產生微妙的色彩變
化,其中的液體也會增加反
光。要仔細觀察,並確實畫出
所看到的。

6 畫出杯子投射在桌子表面的微量陰影。不
要畫得太厚重。留下一些未完成感覺的部
分,避免因太厚實而失去杯子的透明感。

示範：限制調色的靜物畫

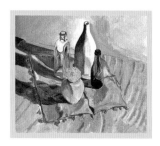

使用限制顏色的調色可以產生非常沈靜的效果，尤其選用的顏色接近大地色系時。在此靜物作品中，金箋花的黃色使畫面更具朝氣，而不至於破壞整體的氣氛。除金箋花之外，整件畫作只使用焦茶、金、鈦白、橄欖綠與灰色來調色。

1 以焦茶色速寫出構圖。畫面中餐巾邊緣的角度與畫紙的關係，及二者間的空間和形狀，是組合排列的重要評估元素。

2 加上主要陰影區及餐巾摺痕的細節。稀釋橄欖綠以呈現透明感，畫出桌巾外圍部分。

3 以橄欖綠加金色的透明混合畫出餐巾。增加畫面中間部分的暖度，以平衡背景與瓶子的冷色調。

4 以極薄的灰色刷出靜物背面牆上的淡淡陰影。

5 以漸濃的灰色畫出瓶子的陰影。高瓶子的左邊是背光處，顏色比牆面深，右邊是受光處，顏色比牆面亮。

6 注意厚玻璃瓶後面布的扭曲，其顏色比瓶子四周更濃、更深。以不同程度的橄欖綠、金灰和鈦白混合畫出。

7 壓克力顏料乾得很快。在畫如牆面的大塊區域時，必須迅速上色，避免產生乾硬邊線。

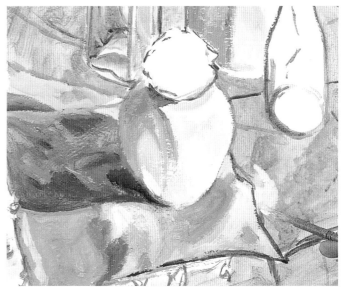

8 桌巾的陰影非常豐富，但因此練習限制使用顏色，所以只混合灰色和不同層度的金色。以薄的鈦白色，畫出陰影中桌巾隆起處的溫和反光。

9 畫上桌巾摺痕的反光處。注意是否有逐漸融入旁邊顏色的柔和邊緣，或是清楚鮮明的色塊。在此桌巾一半的摺痕處，可清楚看見光影和陰影。

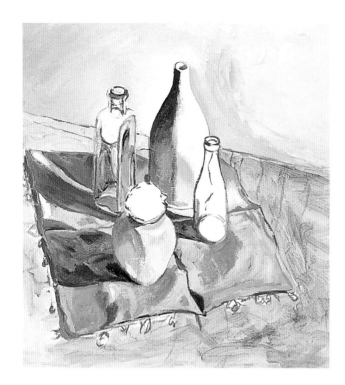

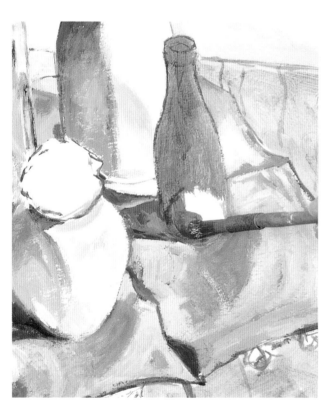

10 白色大瓶子在四方形玻璃瓶上的反射，蓋過從玻璃透出的桌巾顏色。如果桌巾顏色太濃，加上一點鈦白色使色調降低，再在白色大瓶子上畫出前面棕色瓶子的反光。先畫反光再畫瓶子，可使畫面的其他部分保持平衡。

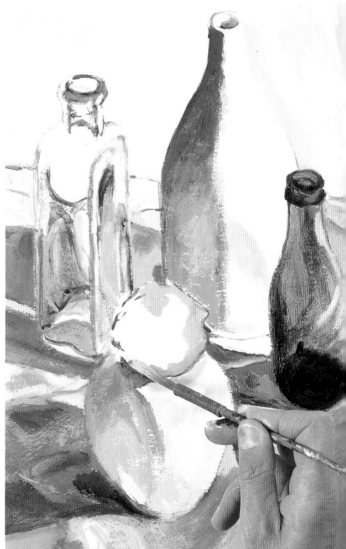

11 以棕金色畫出最重的顏色 ── 棕色玻璃瓶，在玻璃最厚處逐漸增加層次。現在很清楚看出，這件靜物畫是畫反射光的練習。桌巾的顏色呈現在玻璃瓶和裝金箋花的花瓶上。顏色的層次感為整個畫面帶來完美的整體性。

12 在金箋花瓣上畫出有別於限制色系的顏色。以鎘黃色畫出金箋花。這顏色和簡單筆觸使金箋花成為視覺焦點，而旁邊的色彩則扮演陪襯的角色。

13 在花朵右邊以深鎘黃點出緊密的花瓣，並在需要的地方以焦橘加深原來的黃色。

14 雖然金籤花是畫中主要的視覺焦點，但桌巾也同樣扮演重要角色。即使顏色極為隱約不鮮明，其摺痕、摺層仍吸引視線在構圖上移動。小桌巾上的穗鬚也為主題創造出第二畫框，使長而暗的影子帶出戲劇化的視覺特色。

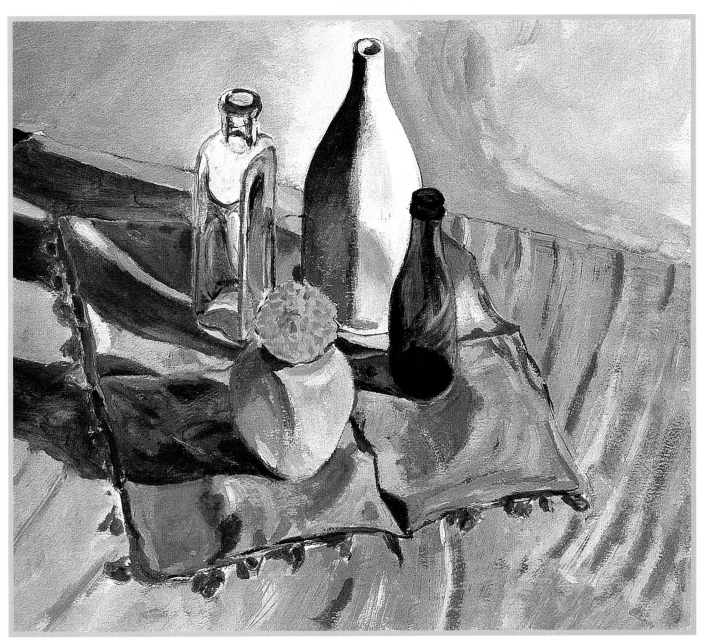

如何畫出栩栩如生的花朵？

這是最令畫家興奮的主題之一。描繪花朵顏色的新鮮與純淨，花瓣陰影的細緻，及花朵複雜的彎曲，是一件充滿挑戰，也是極具成就感的事。尤其重要的是，要就近仔細觀察花朵的形狀與顏色。

如果花朵主題是你的全新體驗，請從一至兩朵花開始，無論坐或站，要在離它們很近的地方觀察，才能清楚看到細節。以畫筆和極薄的顏料畫出草圖。或許你會認為用鉛筆速寫比較自在，但危險的是，將會陷入不必要的細節中。如果用畫筆和稀釋的顏料，必須簡化形狀，從外型來思考顏色。

1 切記，描繪花朵要盡可能保持顏色的純淨新鮮。以圖中的紅花、黃花為例，先以黃色畫出外框。

2 接著畫出花瓣最深色部分的輪廓，在此是以紅色畫出。

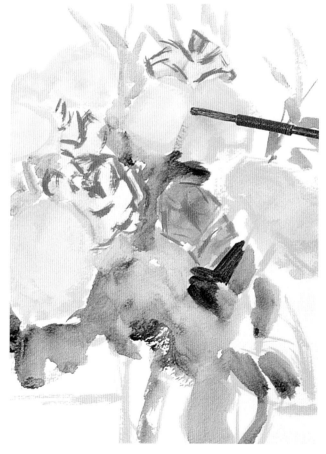

3 在這裡一些透明色最能發揮功用。使用稀釋的黃色和紅色，薄薄蓋過黃色、紅色草圖，使原本的底圖呈現出花朵最深色部分。用深綠畫出部分花朵的邊緣，使之成為葉子的基底。

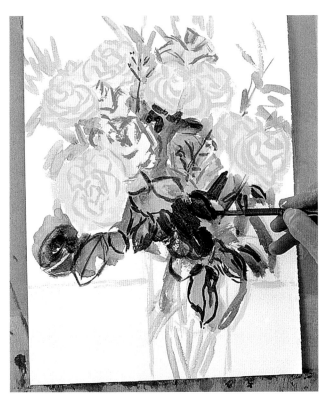

5 以較強的色調畫出花瓣。圖中的紅玫瑰，以不透明紅色和白色混合的色塊呈現。調花朵的顏色時，注意不要混合太多顏色，顏色愈多，會愈混濁。用乾淨新鮮但不一定準確的顏色，比使畫面變得太混濁，必須重畫來得好。

4 進一步以較濃的深綠塗畫葉子部分。這有助於顯出花朵的外部輪廓。

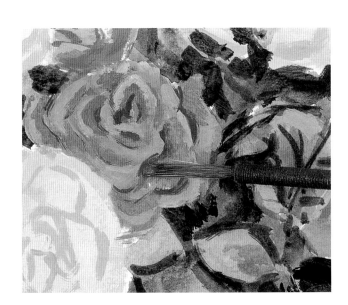

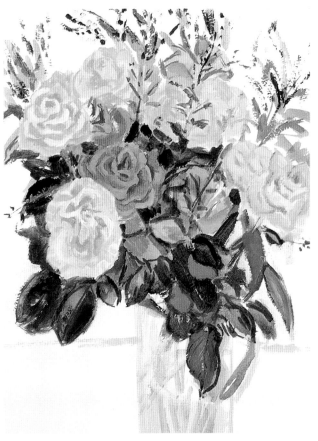

6 描繪花瓣內側的深度，先從花瓣清楚的邊緣畫起，直到慢慢融入較柔軟的花瓣。以紅色混合一點點焦橘色來表現較深的紅色部分。

7 以白色加黃色為反光處做最後修飾，可為黃花帶來一些深度。

畫金屬物的反光該注意些什麼？

畫金屬物件是件很迷人的事。就像水和玻璃，金屬也會反射周遭物品的顏色和形狀，然而它不會呈現完美的鏡射影像。相反地，影像會因金屬物品本身的形狀而扭曲。雖然反射部分的複製很有趣－將所有影像縮小，但也很容易因太注意細節而使畫中的反射區喧賓奪主。在畫反射部分時，注意它們與其他物品的關係，如細節、顏色和形狀。

1 在你的基本草圖中，將金屬平底鍋的反射輪廓畫進來。雖然不要讓它們凌駕於其它物件之上，但反射部分仍將是畫的主要元素，且必須從開始的構圖即考量加入。

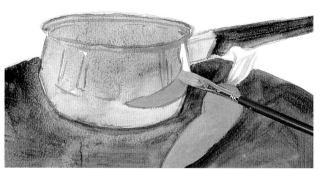

2 在平底鍋上畫出紅蘿蔔的色塊，注意到它的形狀隨平底鍋的外型而改變，同時也反射在鍋緣處。反射自鍋子光線的桌子部分，則以較淡顏色表現。

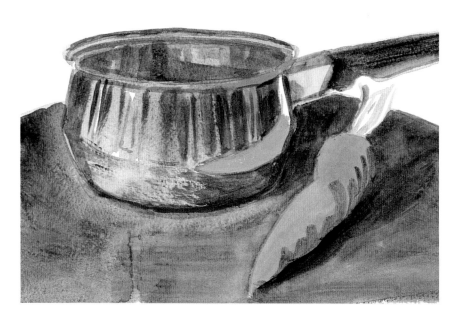

3 以灰色畫出金屬鍋子，為表現出深色條紋邊緣的變化，一些地方以深灰色對比淺灰色，其它地方則不明顯呈現。同時也要注意到灰色與鍋緣淺橘色線條的對比。

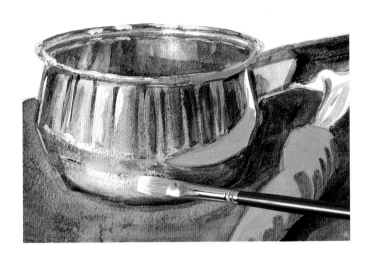

4 白色可以完美呈現平底鍋旁的受
光處，因為它使灰色幾乎透不出
來。以旗狀豬毛刷的邊緣部分畫出細
部的反射，而以寬面畫出較厚的記號。

5 這練習表現出完整的影像。紅蘿
蔔的反射和桌面的焦茶色不要太
過於突顯，保持整體的平衡感。注意
桌面上細微的鍋子反光。

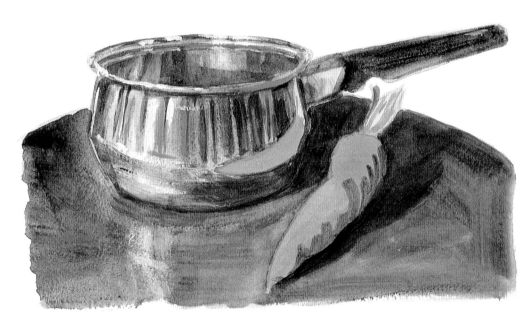

大師的叮嚀

大致來說，畫反射物體的秘訣
是，正確地觀察每一部分的色
調關係，確定明調、中調、暗
調的差異，並且表現出來。

右圖：縮圖世界
範例中銅器反射出的細節令人驚嘆。
如果仔細看，你會看到畫家和他身後
的整個房間。

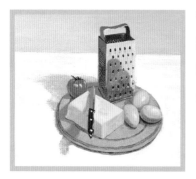

發亮的金屬，鏡子般的表面和閃爍的反光，是畫面中的重要元素，成功地處理不但引起觀賞者的興趣，也為畫家帶來滿足。在一件作品中，以對比質感來展現物品不同的表面特色，也是令人興奮的。範例中，日常廚房用品的表面質感不同，提供了表現色彩與質感對比的大好機會。

1 畫面大部分是冷調而灰淡，包括背景的部分，以暖色強調出中間的構圖。混合鈦白、焦茶和深藍畫出底色的冷調，使舒服的灰色帶點紅色調。然後以黃褐和鈦白的混色，描繪出大概線條。

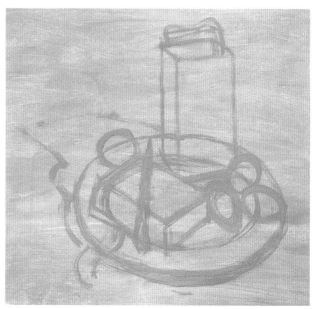

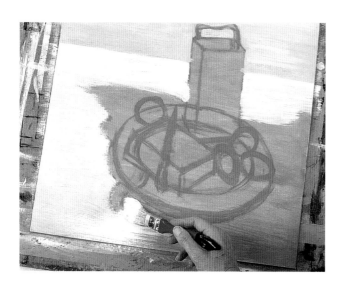

2 為使背後的牆面更具冷調，在底圖塗上薄薄一層的鈦白和青綠的混合色。在陰影處保留原來的底色，其餘桌面均薄薄地塗上鈦白色，使部分灰色能透出來。

右圖：如果你的手不是很穩，可善用正確的工具，以直尺來畫線。

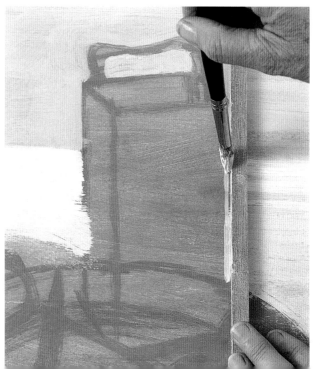

3 混合不同比例的鈦白、焦茶與深藍，畫出起司切割器的淺灰與深灰。用比底色更白的顏色，畫出切割器最亮的表面；反之在暗色部分。

4 起司的三面均可看見，每一面分別以不同黃色表現。混合不同比例的橘、土黃和黃，表現淺色和深色調，用多一些土黃色畫上面的部分。右邊加鎘橘以呈現較深色，左邊陰影部分則添加灰色，呈現暗色調。

5 以鈦白、鎘橘與深藍的混色，畫出和麵板的基本色。深藍色將使原來的橘色增加土黃色調，而不致於變成綠色。（要表現暗黃色相當困難，極易變成暗沈的綠色。畫畫時用不同的紙張，分別測試顏色是很好的練習。）

6 以明亮帶點橘紅感的深紅色畫蕃茄。以土黃、深紅、檸檬黃、焦茶和鈦白的混色，畫出雞蛋。以淡一點的相同顏色，畫反射在切割器上的部分。

7 雞蛋本身的陰影蓋過反射在切割器上的部分，產生比原來底色更深的灰調。使用薄但深調的焦茶色加深藍混色以呈現細節。以同樣混色再加一點白色來強調雞蛋反光的邊緣。

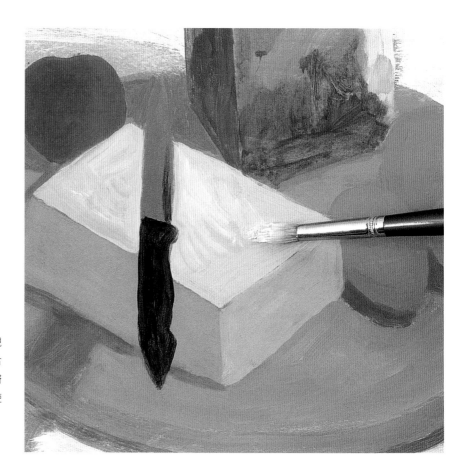

8 以不透明的深藍混合焦茶，表現刀子的把柄。刀片則以天藍混合焦茶畫出。然後在起司頂部塗上一層鎘橘色、土黃色和黃色的混合色，使其更明亮。

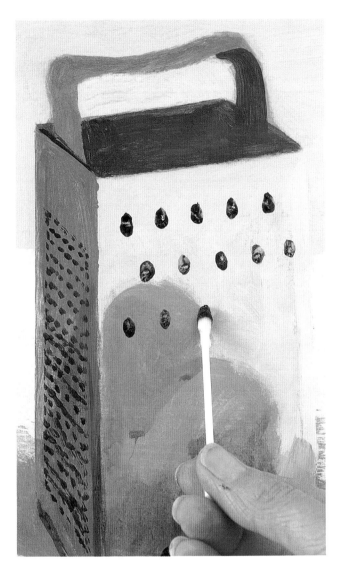

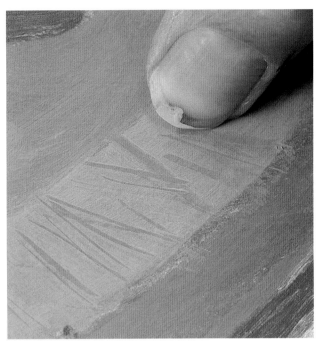

10 　和麵板提供許多功能，且呈現出刮痕。以土黃、檸檬黃、深紅和鈦白色的混合色來畫。在顏料未乾時，用手指刮出刀片切過的邊緣痕跡。

9 　混合焦茶和深藍，用棉花棒畫出起司切割器旁邊的小孔，和正面的洞。棉花棒正符合所需的形狀和尺寸；又一個善用工具的例子。

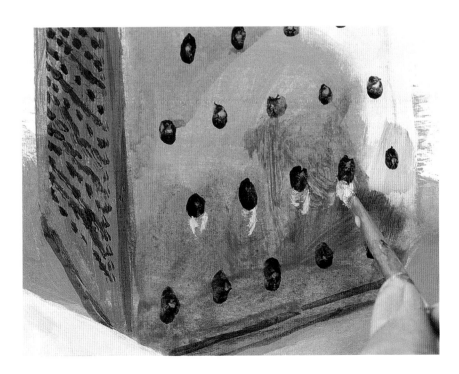

11 　切割器上的小孔在切割面輕微豎起的後方，呈現出來自和麵板的反光。以細筆刷混合鈦白和深紅色輕刷出反射部分。

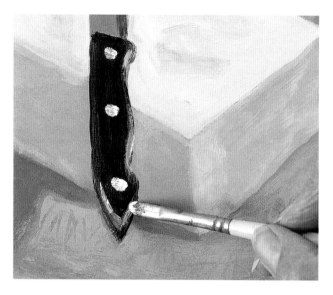 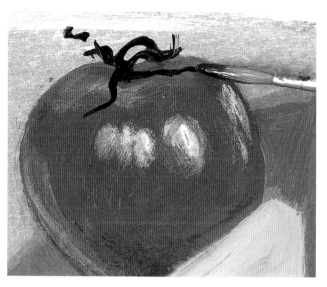

12 混合鈦白和焦茶，畫出刀子把手的反光和白色記號。用比反光部分更厚實的顏色，畫出把手上的白色釘子。

13 透過增加陰影、反光和受光處，使原來蕃茄的深紅色更加豐富。以焦茶薄薄畫出陰影。注意到陰影中反射出一些和麵板的顏色。以鈦白畫出受光的線條，透出底部的深紅色。

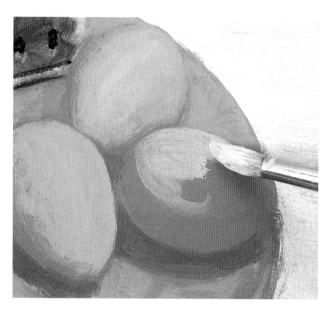

14 雞蛋不具光澤，所以不像發光的蕃茄有強烈的受光處。然而，其頂部仍反射出較亮的光線。刷上黃土色、鈦白色和深紅的混合色，使邊緣色調變深。

15 混合焦茶和深藍畫出蛋的陰影，以陰影的深度改變混合色的比例和濃度。注意到雞蛋表面最亮處的柔軟感。

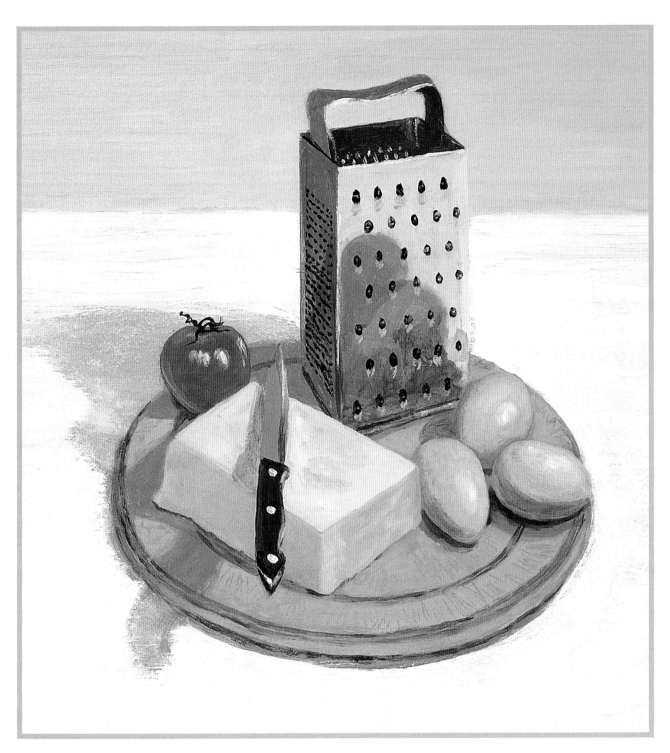

16 在完成的畫面中，仍可看見和麵板後面陰影所透出的底色。這件作品的特色在於表現出不同物品表面質感的相互對比；發亮的起司切割器，有刮痕的板子和平滑的起司。刀柄更將視線帶入畫面中心。

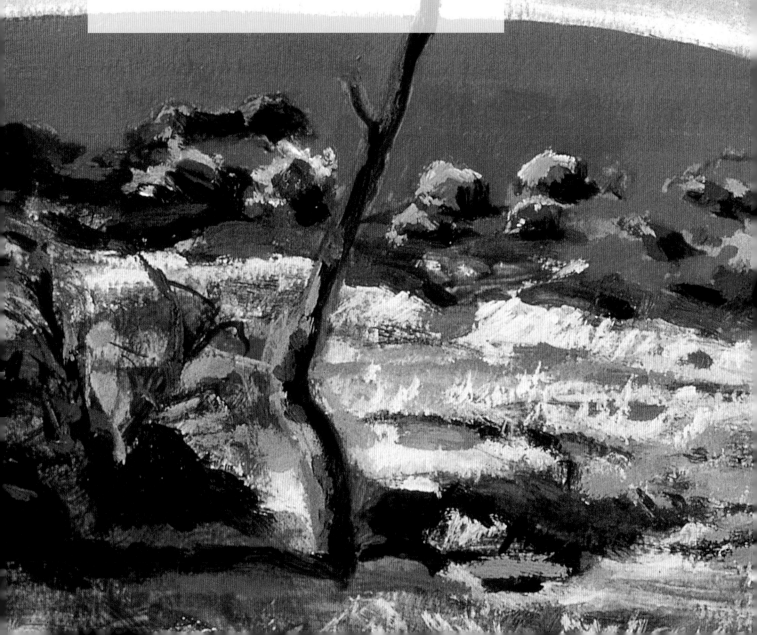

4
風景畫

在十八世紀末，風景畫成為藝術家熱愛的主題，開始有業餘畫家出現。水彩風景畫變成中產階級婦女，旅行至美麗景點時鍾愛的才藝活動。水彩素描和畫圖同時也是英國海軍軍官的訓練之一，這是非常好的觀察力練習，也是在相機發明前，適當的提供港口資訊及秘密記錄敵軍港口的唯一方法。

在美術展場和學院中，風景畫已自成一個藝術風格，不再具有戰爭或上流階層肖像畫的背景。如同John Constble(1776～1837)或J.M.W. Juner (1776～1851)的作品，風景畫成為藝術家趨之若鶩的主題，記錄了鄉村的美麗風光，山林的浪漫及海洋的波濤洶湧。

法國的印象派畫家使風景畫大受歡迎，勝過任何其它的藝術團體或派別。因為可擠壓金屬軟管的發明，（1841年，新漢普夏藝術家John Goffe Rand ，是第一位將油畫顏料放進軟管擠出使用的人），使得在戶外畫油畫變得更可行，而印象派畫家也因此在風景畫上，建立了新鮮與快速的新標準。

今天的壓克力顏料為外光派畫家帶來更多的變通和自由，不必再擔心需要籬笆或木片來運送未乾的作品，可以出門畫一整天，只需背個背包，裝一袋顏料，裝畫筆的大塑膠袋，解渴和稀釋顏料用的水瓶即可。你也可以帶一疊水彩紙；直接攜帶輕型畫板，或將紙張夾在手臂下。

在戶外畫畫時，不要在一件作品上畫超過二個半小時，因為光線會改變，可以改天同一時段再繼續畫。愈接近熱帶，光線相同時間愈長，可以畫久一點，但陰影方向會明顯地呈現戲劇性變化。在繪畫中修正陰影位置是很好的練習，然而必須對顏色十分熟悉，並記住其中的改變。

我該如何統整前景、中景和背景?

要創造空間中具連續性的深度是個有趣的問題,特別是當畫面中有樹或山等明顯的分割時。可以從最近、最清楚的物件,到最遠方的部分,看到自然而漸次的變化,遠方通常會變模糊而融合在一起。以下的示範將展現,如何創造從近到遠不著痕跡的視覺變化,同樣也適用於畫海洋或土地。

1 因為地平線極高,只需要一細長條的天空,及大塊土地的前景來創造距離感。前景和背景的距離很大,先以銹紅加一點深藍畫出底色,然後混合深藍色及鈦白畫滿天空,再以稀釋的深藍畫出遠方樹林的遼闊線條。

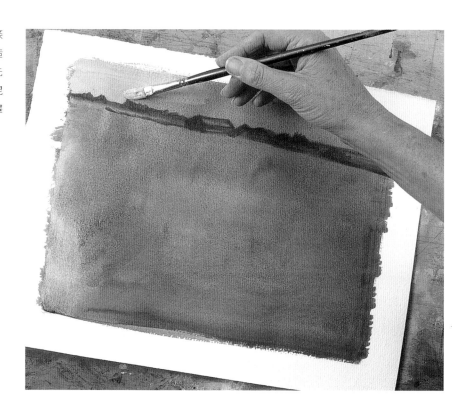

2 畫面的焦點是遠方的建築物和樹林。混合極薄的深綠、土黃和鈦白畫出樹林。使其對應天空不致於太厚實。樹中保留小部分紅色背景透出來,以整合畫面的中景和背景。

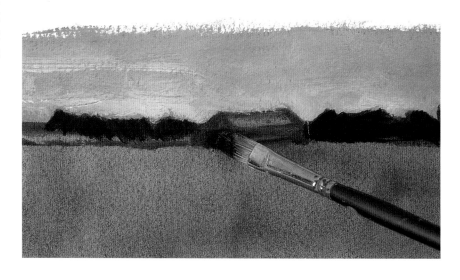

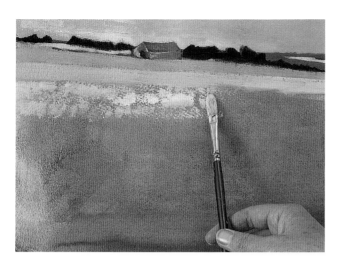

3 混合不同程度的土黃、銹紅和鈦白，畫出小麥，使其連接背景到前景。移動至中景時，使調色慢慢變淡。以不規則的水平筆觸輕沾顏料，描繪麥田的茂盛。

4 在前景增加一些豐富的金色。以前景色再加一點黃褐色，一些深綠，畫出更多的麥田筆觸，慢慢地從寬筆觸轉變成獨立形狀的麥穗。

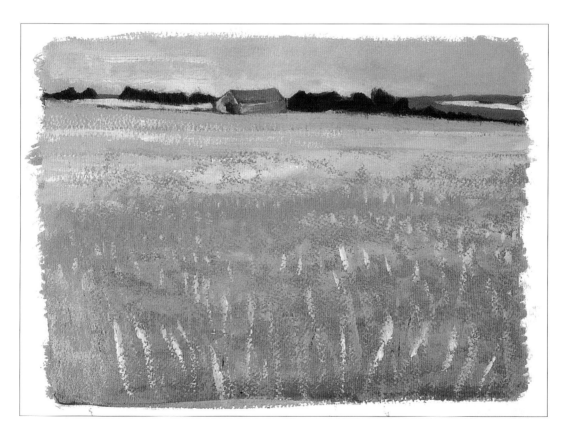

5 以黃褐加鈦白的混合色，用垂直筆觸來表現麥穗直立的感覺，越遠筆觸愈小愈細，直到完全融入中間的水平區域。讓更多暖色調的銹紅底土在前景部分透出，使其與中景的冷色調及背景的距離感產生對比，同時也反應出紅色的土壤。

如何在風景畫中表現無垠的盡頭？

為了使畫面產生極深遠的錯覺，必須放棄水平透視而仰賴大氣透視。水平透視使你知道物體在水平線上大小的改變，但不能在大氣中產生如此效果。大氣透視可反映出（即使在晴朗的日子），從太陽光暖紅光線中透出的灰塵及潮溼微粒。因此，物體在遠距離將消失時會變得較藍。而且，藉由減低明暗對比可使遠距離之物件看來更藍、更矇矓。

1 在此四座山脈的簡單風景畫，將提供大氣透視的清楚示範。以藍色框線開始建立畫面的中間調。

大師的叮嚀

在戶外作畫時，偶然你會看到遠距離的暖色調，一大片耕作的紅色田野，注意比較它和前景任何暖色的差異，才不致於使遠景顏色過於強烈。

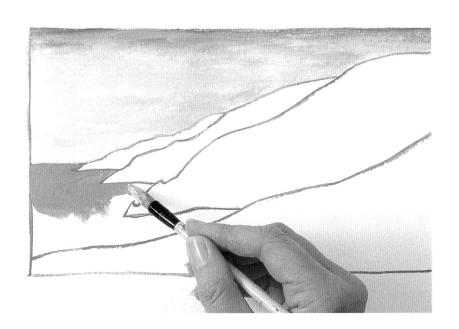

2 混合不同比例、少量的藍色和鈦白色，畫出天空和海洋。讓海洋比天空再深一些。

3 以另一個藍白色的混色畫出最遠的陸地，顏色比海洋淡一點，但深過天空。增加少量鎘橘色，以稍暖色調畫出下一塊陸地。藍色和橘色會為陸地帶來一點綠色調。

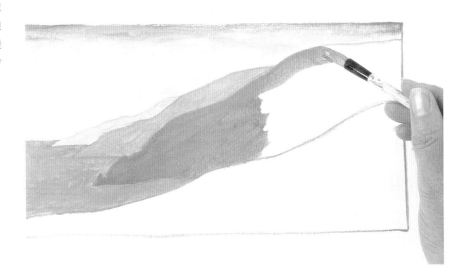

4 再增加一些鎘橘畫出下一塊陸地，使它看起來更濃密，而不具大氣感。綠色調更加強，顏色也更像海邊長滿草的懸崖峭壁。

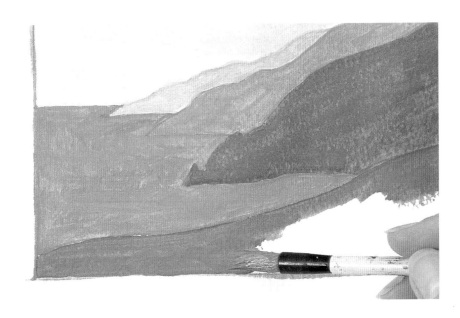

5 加更多的橘色，且完全不用白色，畫出最前景。整個完成作品充滿層次感，距離愈遠，暖色和對比就愈少。

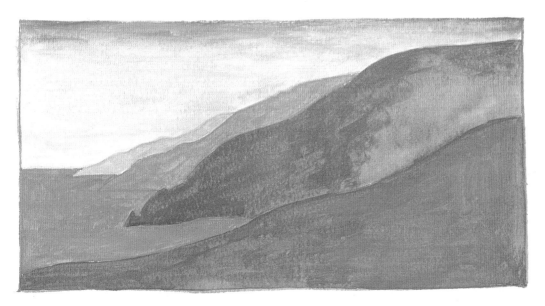

在風景畫中，如何決定主要細節描繪處？

在畫面中何處加強細節描繪，是取決於感興趣之處。如果你對前景較感興趣，例如正在畫風景前方的花園，那麼主要的細節應在花朵上，風景則只是輔助角色，不應轉移視覺焦點。反之，若對遠方的山脈較感興趣，那麼前景部分只需畫個大概，而不做細部描繪，才不至於強過後方山脈。細節的程度，根據畫面中希望觀賞者注意之處而決定。

1 範例中，主要的部分離觀賞者不遠，超過大半的空間均是前景。視覺水平很高，有點像傾身看這些柵欄。使用亮黃綠色做為底色，以鈦白色和鈷深藍的混合畫出天空，兩者都是淡淡的冷色調。混合黃褐、鈦白和黑色畫出柵欄，是畫面中最強的顏色。粗糙、模糊地畫出草的部分。

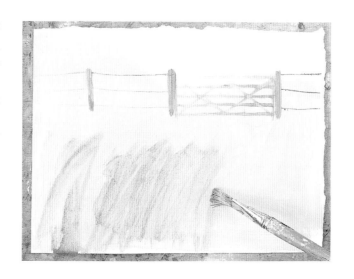

2 柵欄，主要重點，位於畫面上方三分之一處。廣大的前景部分扮演強烈的輔助角色，但並不會搶走柵欄的效果。前景使用柔軟條紋來對比出柵欄細緻俐落的線條。用綠色使中景更豐富，然而不要使它太過顯眼，強過柵欄部分。

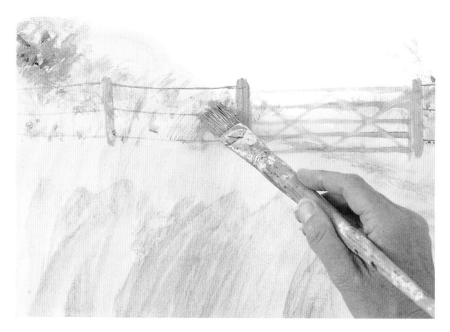

3 畫出柵欄和中間其它部分的細節、顏色。以紅紫、天藍和鈦白的混合色，畫出籬笆內花朵和雜草的細節，將目光吸引到柵欄的木條上，而其不至於顯得不自然。

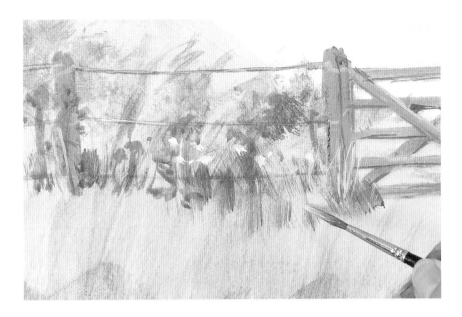

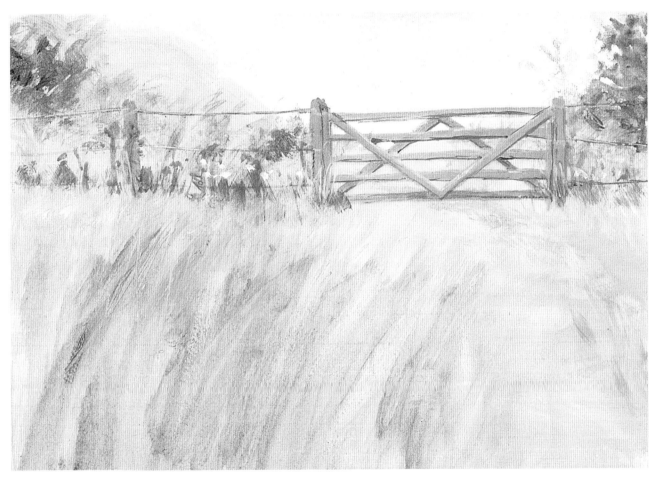

4 輕柔地畫出前景，保留其模糊感。儘管如此，它仍然非常重要，可以輔助顏色，並引導目光到焦點部分。其他藝術家或許會將重心放在前景的草叢，忽略柵欄和籬笆，然而這將會改變畫面的平衡，使底部更形厚重。雖然前景應該有更多細節，但卻會因此導致觀賞者看到兩個焦點，使畫作失去影響力。

寫實地畫出大量葉子的最佳方法為何？

多葉的樹木和灌木叢，呈現出複雜質感，且大片幾乎相近的色調，可能使初學者感到卻步。描繪葉子需要很多的混色練習，因為一不小心就會陷入複製無數細節的迷思之中。

先簡單地從一個綠色開始（最好是透明色），畫出構圖，然後仔細觀察風景中其它綠色的差異。無論在調色盤或紙上，都不要混入其它顏色，以保持綠色的純淨。可以藉著不同的單色上色變化、顏料的濃度或筆觸的改變，以達到綠色濃度差異的結果。

1 用深綠色輕刷出大概的透明部分，表現出樹木最稠密處。以同樣顏色的細線畫出對應光線的樹幹和小樹枝，以更濃的同色畫出前方較深色的植物線條。你已經以同一顏色畫出三種不同而簡單的葉子效果。

2 在最遠的淡綠樹木上添加深鈷藍，表現其強度。此練習的目的是以綠色的變化，呈現三個主要部分，從前景的暖色到遠方的冷調。

3 用比底色更不透明的深綠色，畫出較深筆觸，呈現中間樹木背光或陰影內的葉子。

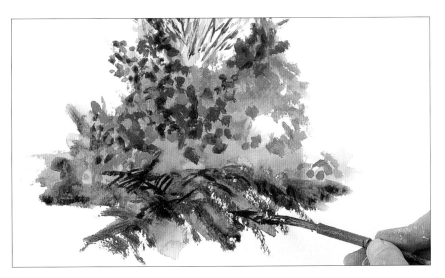
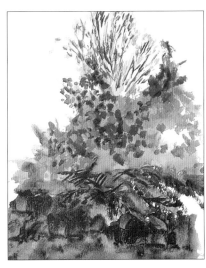

4 將少量鎘紅與深綠混合，使樹葉有更多的變化。紅棕色畫葉柄和樹皮最為理想。將顏料稀釋，畫出葉柄和細枝的流暢線段。

5 在葉緣部分加上紅色，就像牆、籬笆或門，使綠色更為強烈。

6 以純鎘紅畫出灌木醬果，呈現出綠色區域的鮮活對比。壓克力的濃度必須剛好讓畫筆一輕按即畫出一個醬果。

7 混合亮紫和一點鎘紅，畫出中間蘋果樹幹的深度和厚實感。畫面中的綠色仍保持鮮明且獨立，沒有混濁。儘管各種綠色相互融合，但筆觸和顏料濃度的變化，仍表現出樹木和灌木不同的質感與色調。

如何畫出風景中樹木的變化？

仔細觀察單一葉子的形狀與大片葉叢的整體形狀。比較從葉子到樹幹部分的寬和高，注意光線從葉子透出的方法，和顏色的變化，描繪出立體造形。多做練習，當作繪畫時的參考。

1 可以先簡單將整個畫布塗上綠色，再增加質感，呈現風景中葉子的透明感。以中間色調速寫主要部分的顏色和形狀。

2 仔細近看風景中的顏色變化，尤其是藍色和黃色的地方。樹木必須從草原和灌木叢的綠色中顯出來。

3 專注於樹木和其它形體間質感的變化。注意光線照在樹葉外側的情況，並保持陰影內樹葉的濃厚感，使其不至於看來平坦而缺乏生氣。

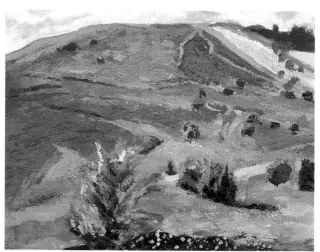

4 避免以同樣顏色處理大塊面積。以色調和質感的些微變化表現出不同種類的葉子，但不可畫出獨立的葉子。

落葉樹

畫中組合了兩種極為不同的畫筆筆觸。刺刻的筆觸形成左邊較飽滿、較圓的樹葉,而右邊稀疏的綠棕色柳葉,則以短斜筆觸畫出。注意樹葉間天空(負空間)的重要性。儘管一棵樹長滿葉子,仍有小缺口可看見背景或天空。此外,也要注意葉子隨樹幹生長的線條。

沙漠樹木

沙漠植物的暖紅棕色和豐富灰綠色,使風景畫充滿更多色彩與質感的變化。質地堅硬的地平線,與多石的地面呈現完美對比。藍色和紫色將風景拉高,使紅色和綠色相對鮮明。

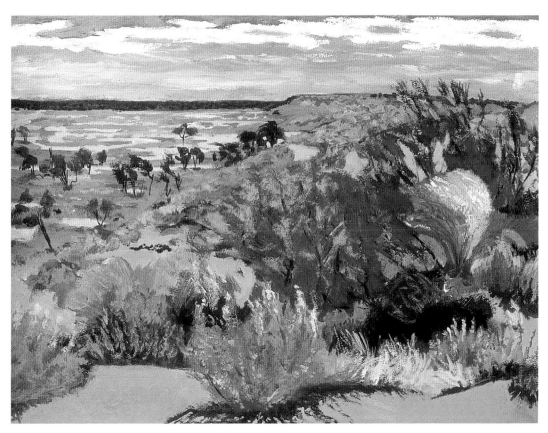

上圖：盛夏樹木

以寬筆觸顏色描繪遠方樹叢。在強烈陽光下，相對於黃色大地，樹葉和樹幹中心部分看來幾乎是黑色的。注意到樹上成簇的葉子，以灰黃色的重疊達到色彩的平衡。

左圖：多節樹木

樹木不全是葉子，樹幹和樹枝也有迷人的線條和色彩。在此樹幹和樹根不可思議地盤旋交錯，吸引視線在畫作中上下來回，而背景中的其它部分，則以短矮樹叢呈現。

下圖：冬天樹木

冬天雪景中，直立光禿的樹木表現出堅硬骨感。其顏色和形狀的統一，強化了畫面的深度和寬度，也使結冰的寬廣部分更鮮明。

D 示範：澳洲風景

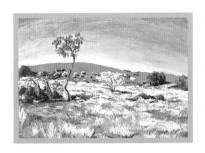

畫中地點是澳洲昆士蘭西南角的紅土山區。它補捉到風景畫中的幾個重要元素，特別是大氣透視的部分。水平面強烈的紅色，乾燥、清朗的空氣，使風景呈現乾淨俐落的質感，也挑戰我們對大氣透視的認知。其它有趣之處還包括：佈滿含水多刺植物的地面，矮樹，洋槐和遠方的油加利樹。

1 先畫出濃橘色的底色，使紅土從濃厚而繁盛的覆蓋中透出。然後以長毛乾筆刷沾焦茶色畫出構圖的主要元素。

2 無需花太多時間畫前景的野草地，因其形狀不會產生戲劇性構圖。相反地，將焦點放在繪出沙丘的光禿外形，依附其上的灌木，以及如鐵線般孤獨的樹木。

3 相較於光禿的地面，乾燥的草地和成團的植物顯得十分蒼白。橘色底色呈現中間色調，可以建立較淡部分的形狀與之對應。

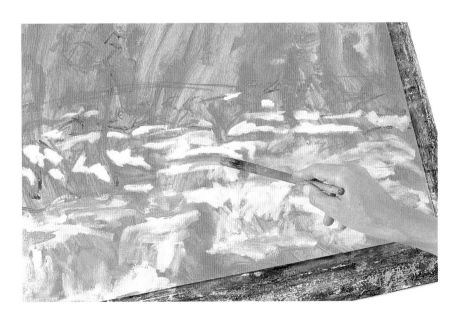

4 大氣透視原則的相反是，畫面中最遠的地區擁有最暖色調。然而，紅沙丘上的小灌木顯得很藍，比前景的任何部分更藍。為了增加風景最遠部分的冷調，以鈷藍色畫出灌木叢。

5 以亮紫色畫出短小多汁植物的豆莢。這個顏色聽起來很亮，其實是鈦白和銹紫的組合。

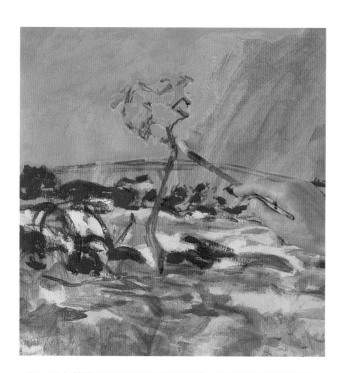

7 風景中還包括了一些長及腳踝的植物，以深綠畫出，再用畫筆末端刮過，產生這些短野草的乾莖。

6 昆士蘭冬天的天空是耀眼的藍。當天空呈現藍色時，通常包含兩種藍色 —— 紅藍和綠藍。在日正當中時，紅藍表現在整個天空穹蒼，而靠近水平線處可觀察到藍色調，雖然這只是概略原則，但在此確實如此。以鈦白色和藍、綠色的混色畫出整個天際。

8 用乾壁畫刷曲折刮塗來增加乾草的細節。給前景多於背景的更多細節，來表現風景畫的深度。

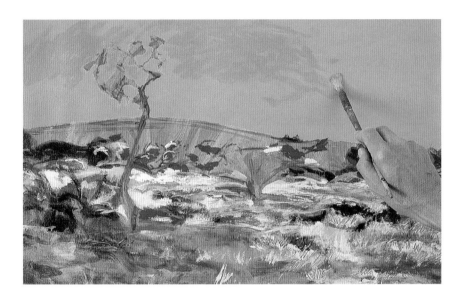

9 風景接近完成後，將注意力轉向天空部分。以亮紫色在天空中畫出彎曲起伏的筆觸，表現大氣的熱度，使之在藍色調的漸變中呈現一致感。

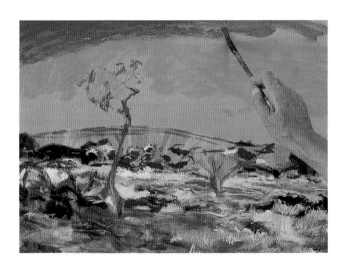

10 使用油料或壓克力來表現大片區域時，要在顏色上做出漸層變化非常冒險。先以未混色的深鈷藍畫亮紫上面的天空頂部。

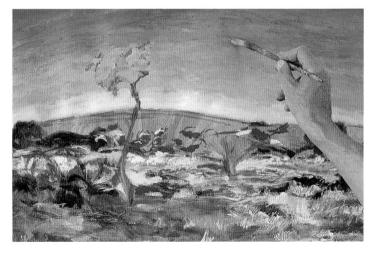

11 將深鈷藍融入亮紫中；你會注意到微妙漸層開始出現。然後以鈦白、藍色和綠色混合出的深綠藍色，畫出天空月亮的藍色部分。這個顏色很接近鈷藍與亮紫的融合色調，使天空的漸層向下延續。

12 以中灰色畫出尤加利樹，讓底色能夠透出。

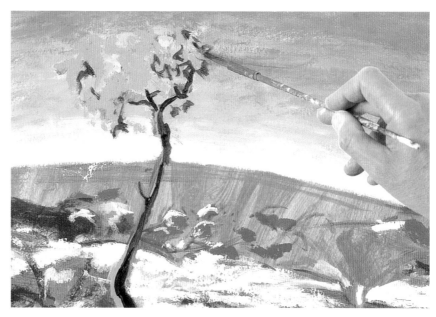

13 相對於明亮的天空，樹葉看來特別暗，因此，用最深調的灰色，畫出樹枝和樹幹兩旁較深部分。注意葉子中天空的缺口。

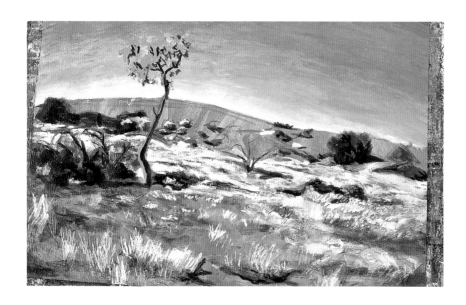

14 作品已接近完成，但沙丘仍維持原來的底色，相對於橘色，天空顯得太強烈。

15 混合鎘紅和銹紅產生沙丘的椒紅。顏料濃度要調到像家用油漆一樣能有效覆蓋。該顏色的力量和不透明度，會在沙丘和底部的灌木間產生平行的空間。

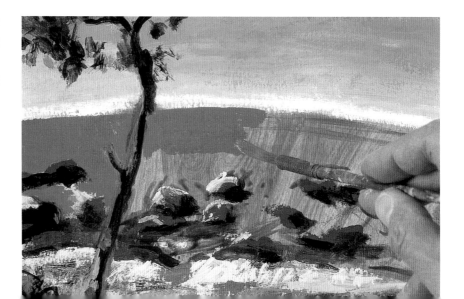

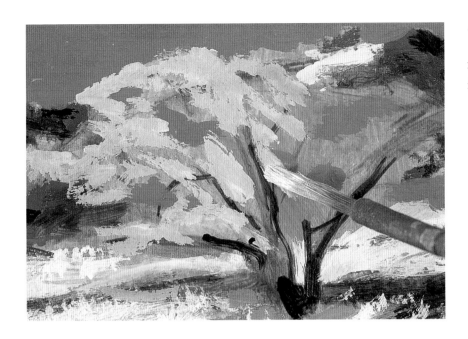

16 混合鈦白色、亮紫色和一點灰色，畫出畫面中間的乾矮樹木。注意在濃郁的沙丘前，灌木的受光情形。

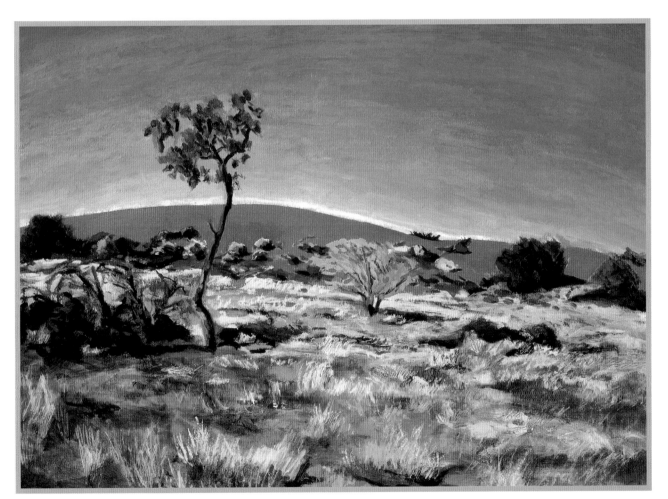

17 儘管這件作品充滿大空間，而只有一點點主要造形，仍含括極大的色調和顏色變化。畫面中最黑處，尤加利樹左邊乾灌木下的強烈陰影，而最亮的地方是雜草原頂部，透過土地發出淡光。畫作主色是紅與藍，輔助色是綠和紫。

5
大氣與質
感的創造

捕捉到景象或物體的本質是畫家最大的成就感之一。無論是太陽下磚塊的粗糙，雪地裏腳印的俐落線條，有效地描繪感覺和質地，能將作品帶入一個新的領域。當你能夠熟練處理色彩和各種氣候的感覺時，無論在世界哪個角落或什麼季節，任何風景畫、城鎮風光或海景都難不倒你。

描繪大氣、溫度和天氣，必須對顏色和造形有清楚的認知。從中午的強烈陰影，到風中衣服的微妙造形，仔細觀察光線的改變和物體的相對變化，是畫寫實畫最重要的部分。無論是風、熱氣或冷氣，你必須掌握、熟練描繪這些無形元素的技巧。

仔細思考你要觀賞者如何回應你的畫。作品要呈現舒適或不自在，沈靜或動感，色彩微暗或強烈，畫面焦點在哪裏，其它元素如何構圖，最微小的細節也可以吸引注意，同樣地，最微小的錯誤也可能破壞整件作品。

不要過度雕琢細節。通常，精緻與印象會比無趣的細節更能帶給觀賞者強大的衝擊。為不同表面做小而細節的練習，仔細記下使用不同筆觸和色彩組合可達到的效果。即使不喜歡也不要放棄練習，這將是未來作畫時的實用參考。細緻的技巧不易掌握，千萬別氣餒，一旦學會了，就再也沒什麼不能表現的主題了。

如何描繪強烈的陽光，才不致使畫面平坦單調？

陽光是如此強而有力，反映出的亮度能照亮陰影，使其與顏色一起發光。為了捕捉這些效果，必須仔細觀察色調和顏色的比值。強烈陽光不單使光線明亮，同時也加強、豐富了陰影部分。

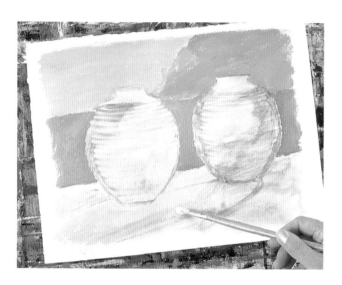

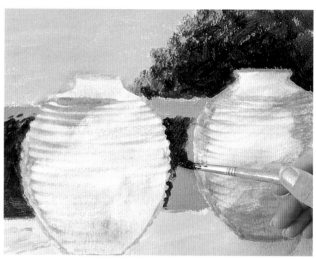

1 這張雕刻裝飾的白罐作品，呈現了強光反應在白色物體上的不同色階。以中階洋紅、深藍和鈦白的混色繪製背景。這將補強明亮，蒼白的黃土色主導整張畫的完成。混合綠色、黃色，和鈦白色的不同變化，呈現罐子背後的綠色區塊，以黃褐加鈦白表現前景部分。

2 在強光下，樹籬的陰影區變得非常黑。混合深綠與深紅來表現此深綠部分。用深綠色的陰影清楚呈現出罐旁的槽溝，以更深的混合色畫出周圍的土地。

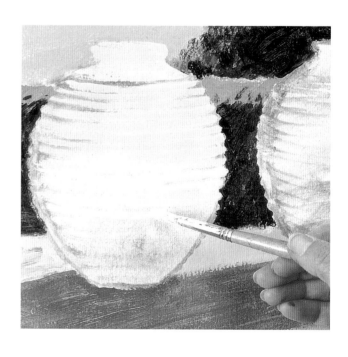

3 在紫色的條紋間漆上一層淡淡的土黃色，使罐子更具體。使用足夠的水稀釋黃赭色，創造流動的線條。混合底色和鈷藍，畫出罐子底部豐富的陰影；未乾前，刷上黃赭色的條紋，使陰影看來不會過於一致。

4 塗上一層濃的鈦白來強調邊緣。
黃赭色條紋未畫滿左邊邊緣，保
留紫色的殘餘陰影。

5 強光會產生同樣強大的反光。右邊罐子的左
邊，呈現出來自左邊罐子的強烈反光，罐頸部
分的紫色陰影也發著光。就色調而言，黃色和紫色
都增加了整體的光輝。

6 天空保留了紫色的底色，使黃赭色倍加閃耀，
增加夏天悶熱的感覺。以黃赭、鈦白和一點深
藍的混合，在陽光照耀的底部塗上一層劃破寂靜的
筆觸。

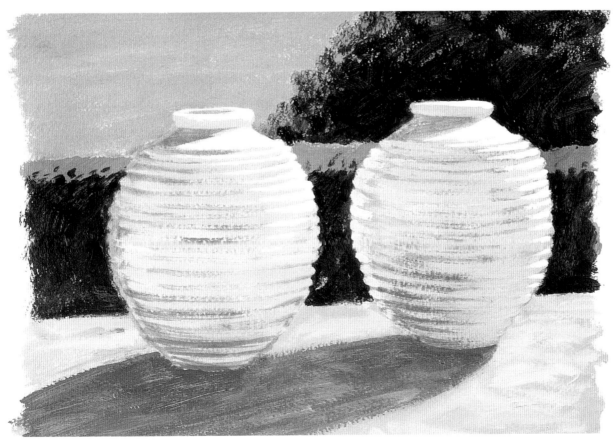

如何描繪強烈的陽光，才不致使畫面平坦單調？　**89**

Q&A

如何描繪鬆軟如絨毛的雲層，並呈現其深度與方向感？

畫鬆軟如絨毛的積雲時，最大的困難是賦予它們體積和視覺效果，但又不使其看來太硬太重，而無法飄浮於空中，為了讓畫面具說服力，雲層必須挑戰地心引力，且符合透視原理。即使非常明亮，仍能投射光線並擁有自己的陰影面。不同於薄而稀疏的雲，或佈滿天空的雨雲，積雲不是天空的主要構成部分。為了達到此效果，雲要畫在天空背景之上，而不是它的一部分。

1 用兩種藍色畫出天空 ── 暖色(淡藍紫)和冷色(淡藍)，這將使天空呈現深度與距離感。

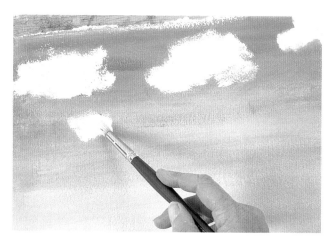

2 使用鈦白色的半透明混色開始畫雲。混色不能太濃，否則雲看起來會太厚實而缺乏說服力。在雲的中間用較濃的混色，在上方外側則刷上較薄、較透明的白色，使雲呈現出像絨毛被風吹動的感覺。

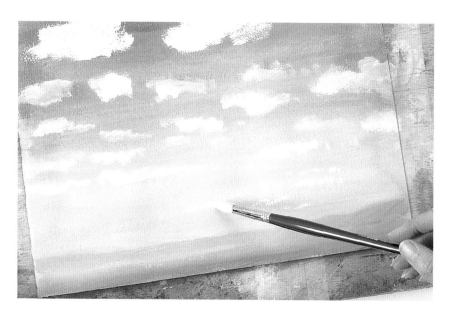

3 愈靠近水平面的雲愈小。用細鬃毛刷的頂端沾上極細的鈦白色，畫出最小的雲，在這平坦開放的風景中，你可以看到雲的體積隨著接近水面而消失，就像樹木或建築物愈遠愈小一樣。同時，愈是遠方的雲，其色調對比也愈不明顯。

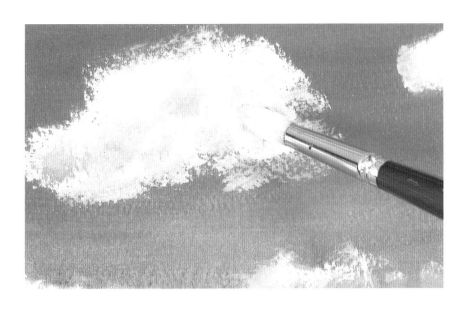

4 為使雲層增加立體感，在最近的雲層上用薄灰色描繪陰影，增添重量感。

5 最後階段以非常簡單的方法表現具說服力的深度，不只以面積表現透視，還有大氣透視的呈現。最近、最大的雲比較小的雲層有更強烈的藍白對比。

大師的叮嚀

這些簡單規則可應用於各種大小不同的雲。以增加陰影和深色調的大小程度，來表現積雨雲。前景遠方高而稀疏的捲雲，則以重複的細筆刷來表現。在藍色天空中增加灰色調，表現陰雨天氣。

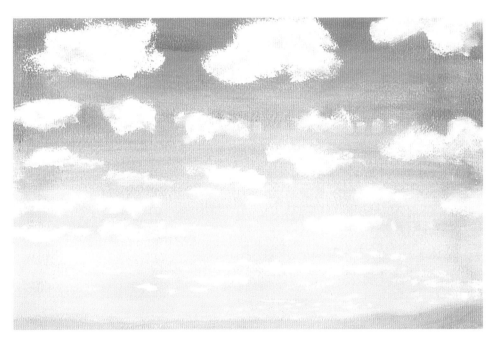

盛夏的雲

在這簡單的風景畫中，前景的雲具有巨大的焦點作用，幾乎強過中心的大捆乾草。雲層在遠方漸漸變小，如同乾草堆的鏡子，表現出有趣的平衡感。注意藍天在靠近地平線時變得較白，而最白的雲則出現在天空最深色的地方，使畫面表現出強烈的深度與距離感。

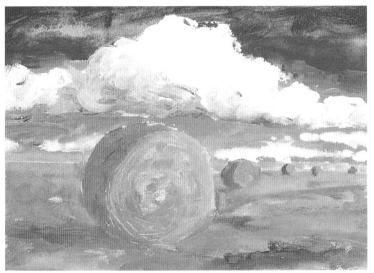

如何描繪鬆軟如絨毛的雲層，並呈現其深度與方向感？　　**91**

如何創造多風的感覺？

許多東西可以用來表現風動的感覺，如旗子、樹梢、田野的麥穗，雨傘和傾斜的雨，然而就像光線一樣，風只能透過在其他物體上產生的效果表現出來，所以，就像考慮光源一樣，去思考風的方向，和它在物件上的移動效果。風以不同方式影響不同物件 — 翻騰起伏的衣服、吹扁的樹葉，風不會同時從兩個方向吹。確定風源的一致性，但別因此使畫面變得死板。

1 在前景或背景的位置先安排固定物件，輔助創造微風的印象。以輕彈筆觸混合不同程度的深綠和土黃，簡單畫出風景。

2 以未完成的形式畫出洗好的衣服，筆觸不要太仔細描繪出每一種布料。讓左邊藍襯衫的斜線筆觸漸融入天際，強調出一陣強風吹過的動感。

3 混合不同程度的深鎘紅和天藍，畫出其它衣服的色塊。風向很明顯地是來自衣服後方。畫出不固定角度的受光處，表現每件衣服的受風反應，使它們看起來像在淺藍天空中起舞。

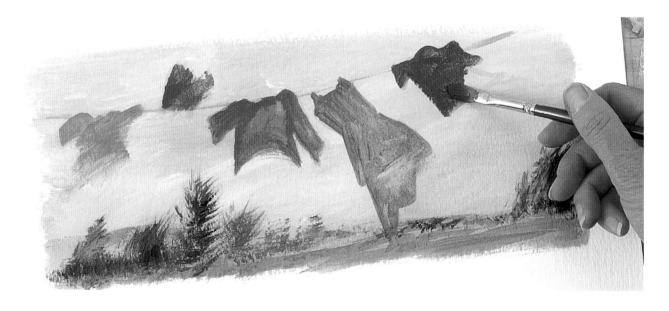

4 風灌進洋裝裏，使它比其它衣服
有更多不同的明暗變化。較接近
曬衣繩部分的衣料會比較固定，並保
持其原來的形狀，就像旗桿上的旗子
一樣。

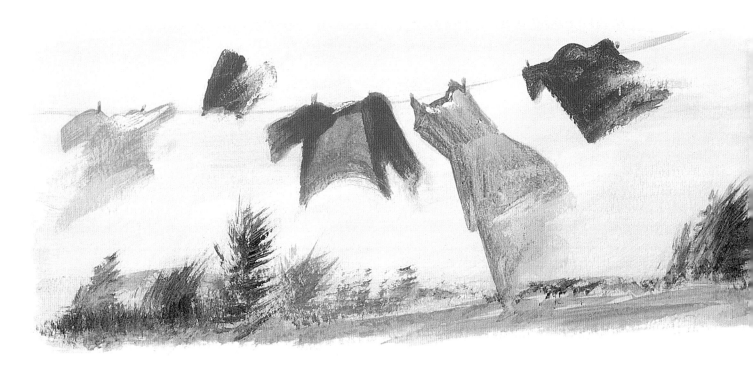

5 左邊襯衫和洋裝底部的輕筆觸和透明色調，為衣服帶來朦朧感，
產生一種在空中被風吹舞的印象。

如何重現迷霧氣氛？

畫霧氣的重點是畫出不存在的部分，而不是所看到的。邊緣和空間都很柔軟且互相融合，光線使物件模糊不清，顏色則呈現暗淡而蒼白。原本固定實在的東西變得像幽靈般，陰影也幾乎完全看不到。迷霧的強灰光滲進風景中的每一物件，所以在畫此景像時需要對同色系非常敏感。潮溼大氣效果的含糊柔軟，使畫面看來像被洗掉或不存在，但物件畫得太強烈反而會失去整體的平衡，達不到所要的明亮度。

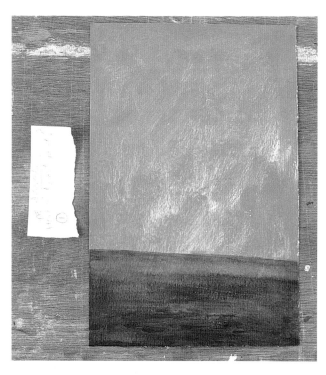

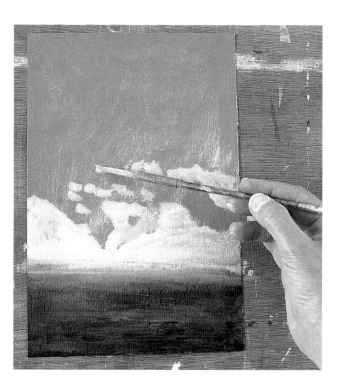

1 準備好底色，直接畫出霧氣的光影，不要用在白紙上留白的方式。以亮紫色和灰色的混合，創造出冬季天空的淺藍色。前景底色的深綠色和焦橘色，增強畫面的冷溼。

2 用比天空再白一點的混色畫出主要形狀。先從水平面開始，保持這些形體的淺白和朦朧感。慢慢畫向前景，逐漸增加色調的深度和色彩的強度。

大師的叮嚀

在有霧的情形下，顏色會變得溫和且隱約。小心控制你的調色盤，只使用少量的色調對比，保持色調和形狀的柔軟，而不致於使畫面融化成一片模糊。

3 過多的細節與俐落邊緣，會破壞霧氣朦朧輕飄的效果。為了去掉邊緣的俐落感，用手指將顏料弄糊，也避免使霧中物體加入過多細節。

4 前景中形狀的顏色和特質會較強烈且清楚，但霧氣並不會突然消失。用中指磨擦底圖，做出地面霧氣的效果。

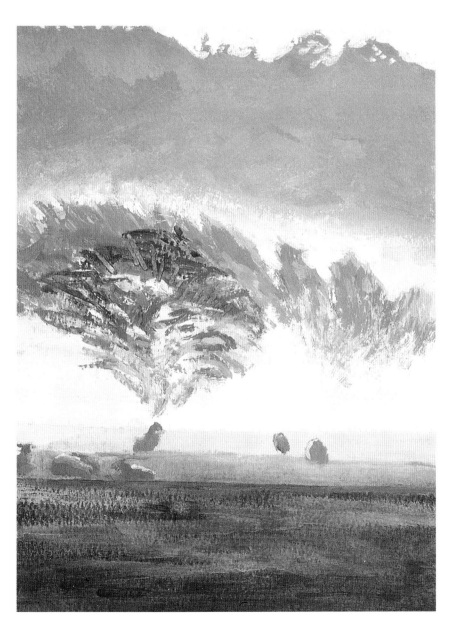

5 用同色的較深色調（混合更多比例的灰色），畫出深色部分，如主要樹林的中心。混合鈦白色、黃色和極薄的紫色，以減輕黃色的俐落感，畫出山上天空的對比色。前景強烈的色調和遠方軟色調的對比，產生距離與空間錯覺，同時也成為畫面的支撐，使有霧部分更加柔軟。隔著白霧，幾乎看不見樹幹，模糊的形狀、邊緣及色彩，表現出鄉間迷霧早晨的景象。

如何練習畫雪景？

雪景的美在於它明暗的顯著。尋找運用強烈明暗對比的機會，例如：樹上的深色線條，對應白雪和天空。樹幹的痕跡，路面的黑色；即使是行人或動物走過的腳印，都能強調出被雪覆蓋的風景。

1 刷上薄薄一層青綠和鈦白的混合色。藍綠色的濃度為此冬天景象帶來完美的背景。混合焦茶和鈦白畫出樹枝的形狀，以中色調打底，強調出樹幹質地的強烈線條和雪的白析。

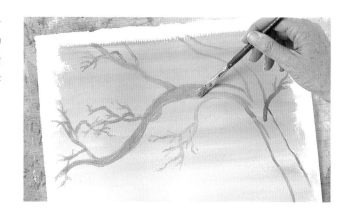

2 使用細筆刷，以焦茶和深藍的混合，畫出樹枝後方樹皮的深色細節。延著樹枝線條畫出清楚條紋，注意到畫面中左邊的分枝，它比後面的樹枝更具立體感。樹皮別畫得太多，否則樹會變得平坦。

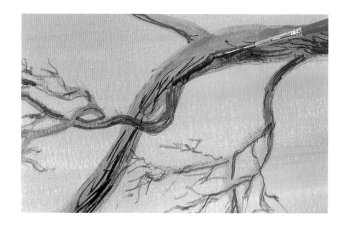

3 畫完樹枝後，需要平衡質感重的樹枝和輕柔的雪花，並在極深色的樹枝上畫出覆蓋的白雪。

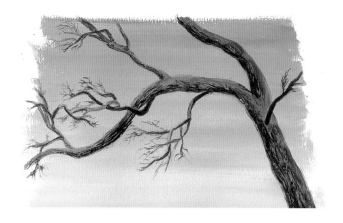

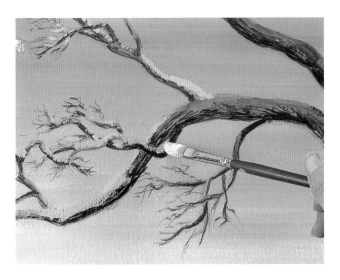

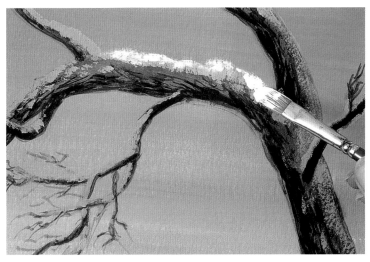

4 混合藍白色、鈦白色和少量深藍色，厚而不均匀地畫在樹皮邊緣上，不但畫出雪的第一層白色，也顯出陰影部分。

5 以鈦白和金黃的混色，畫一層在藍白色之上，為明亮迷人的雪注入一些暖白。仍以不均勻的方法塗上，使下面藍白色的雪能透出。

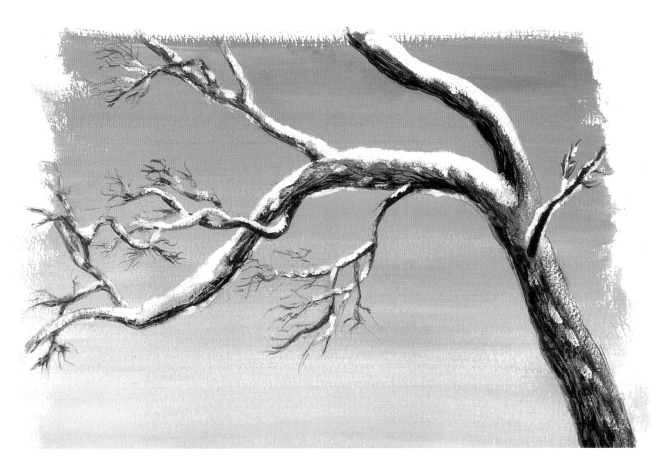

6 雪以冷調加暖調畫出，使其在較冷且深的樹枝上，仍表現出質感與厚度。注意右下角的雪，在樹皮上僅隱約可見。

D 示範：雪景

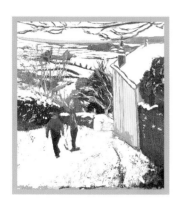

對畫家而言，雪最令人驚訝的是，為畫面帶來不尋常的光感效果。雪堆最亮處會產生明亮的反射光，照亮原來的陰影。畫雪景確實是一種挑戰，尤其是如何表現自然的白感。

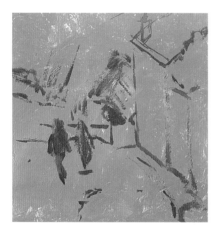

1 在白底上畫白色不太有效果，因此，先混合鈦白和深藍，以藍紫為底色。然後以金色畫出構圖草稿，描繪主要邊緣和形狀。

2 雖然大部分前景都被雪覆蓋，以半透明的象牙黑色和不透明媒材混合，畫出房子牆面前的大片色塊。為稍後雪景的筆觸增加深度，並大量、豐富地在不透明表面塗上白色。繼續以此黑混合色畫出背景細節。

3 陽光照射的牆面是圖中暖色調唯一較大部分，以淡紅色零散地畫出。先畫出圖中的這一色塊，作為風景中其它部分的參考色調。

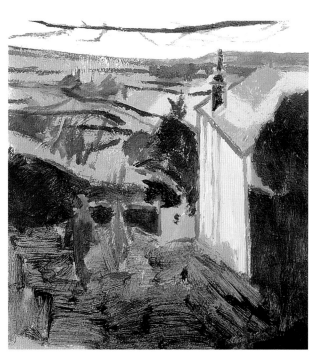

4　畫出最暗色調部分，如房子後面的深灌木林。畫出最亮和最暗的色塊，做為整件作品平衡感的判斷。雪景包含了明暗的強烈對比，此對比可以增加風景畫的深度和明亮感。

5　遠方蒼白的天空和橫跨它的深色樹紋是兩個強烈對比，以深綠和象牙黑的混色，畫出樹幹及風景中其它的樹木和灌木林，使它們站立在雪景中並呈現穩實感。

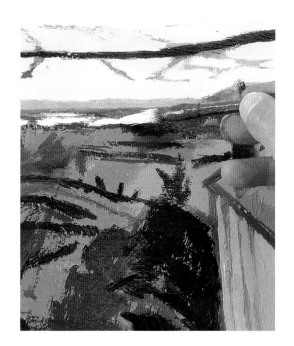

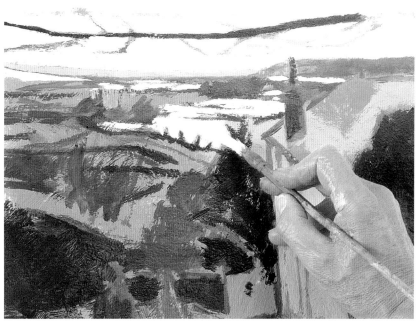

6　以鈦白厚塗遠方田野的形狀。留下一點藍色底圖，為畫面帶來距離感和大氣透視效果。

7　以鈦白色畫出較近的田野。當畫較近距離的田野時，白色蓋過整個藍底。保留深色部分，特別是中景的樹木。

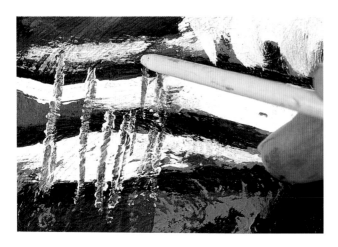

8 用畫筆把柄刮過未乾的顏料，使底圖透出來，表現中
景樹幹乾粗的線條。

9 小心畫出中景籬笆和牆面跨過前景底部的部分。在常
春藤葉子間畫出白點，並在牆面周圍塗白，使其從樹
群中區別出來。

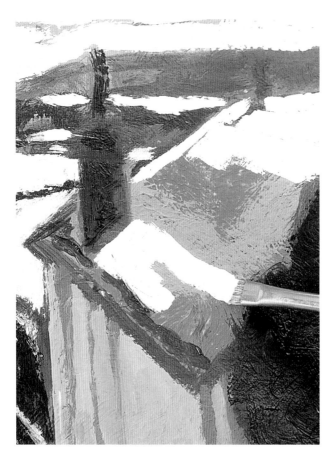

10 延著屋頂透視的線條畫出白色厚條紋，強調被積雪
覆蓋的瓦。使用平面刷表現屋頂上線條的統一感。

11 以畫刀在前景塗上厚厚的白色，保留左邊路上人形
部分不上色。人形後方牆上也畫出雪堆，這使畫面
增加深度，也強調出人形是畫面中的視覺焦點。

12 在建築物角落增添厚雪，以畫刀在人形和建築物中
間的底色上畫上白色。

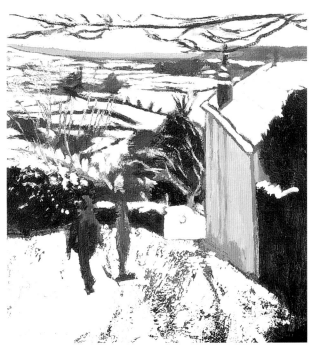

13 用畫刀沾濃厚顏料呈現質感。例如，拖曳畫刀和
顏料，創造粗糙感，表現雪痕印象。

14 以畫筆把柄尖處刮過顏料，增加雪堆在路徑上的質
感。顏料從深色底圖的斑點和摺痕中清楚地顯出
來，創造積雪的合理景象。

15 混合金色和深綠色，刻畫出石牆部分。這些斑駁
的圖案就像規則的組合物。

16 畫出人形後面柵門的細線。同樣地,以透出底色來表現右邊建築物,和左邊牆面之間柵門的質感,將門上的棕色推進白雪中。

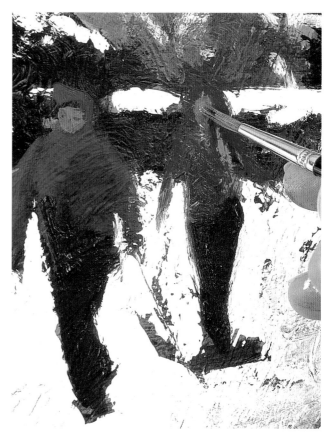

17 相對於雪景的泛白,人形就像黑色影子,與後面深色牆面融在一起。以鈷藍和象牙黑的混合色來畫藍色夾克。夾克的明亮將使人形更為重要。

18 以紫色畫出右邊人形的夾克和頭髮,再以紫色和鈦白的混色,畫出兩個人的臉部。不需要太多細節,相對於固定的背景,稍微模糊的效果可創造人物的動感。

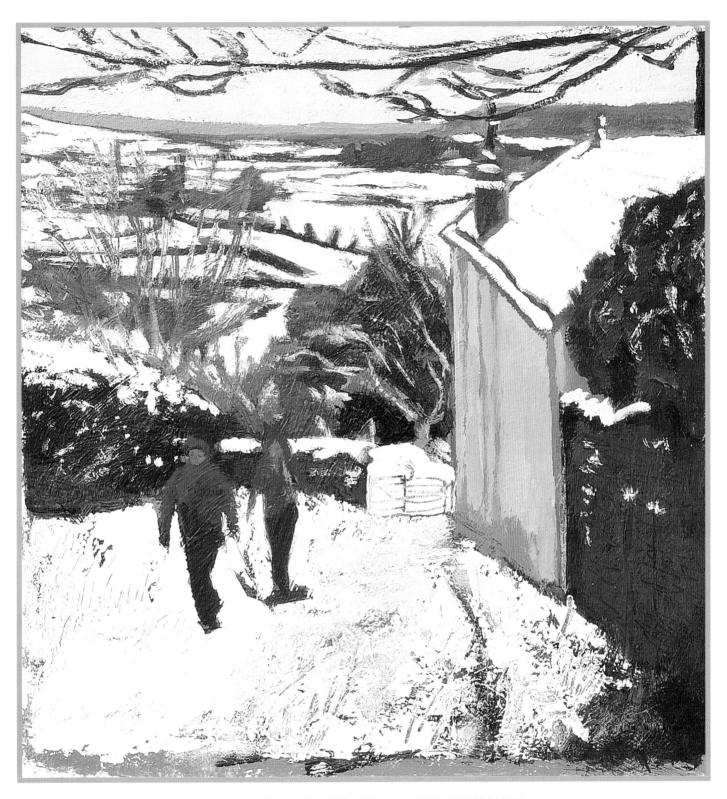

19 雪景中明亮俐落的色彩為雪堆帶來陽光照射的印象。人物為畫面構圖帶來戲劇感和色彩，樹木不同的質感與色調，創造出距離感與空間感，而前景雪堆的腳印線也產生深度，引領目光帶向遠方的樹籬。

如何重現木頭的質感?

木頭有無限的質感和色彩變化。樹木和圓木的樹皮都有有趣的圖騰,機器切割過的木板則呈現自然紋理和切痕,不同的木頭有不同的形狀節疤和樹節。重現這些色彩和質地的關鍵,是小心仔細觀察物品,並只畫所看到的。無論要畫的是粗糙、風化的室內厚木板,或海邊的浮木,都與所示範的技巧相同。

1 混合焦茶與白,但不要完全融合。使用大型旗狀毛刷沾顏料,從左到右依序上色,以呈現木頭紋理。

2 使用稀釋的象牙黑,畫出厚木邊緣流暢的曲折線條,改變線條的厚度,表達木頭厚度的變化。

3 以稀釋的中灰色畫出厚木的寬面,薄薄的顏料可使下面的條紋透出來。

4 調出乾濃的鈦白,以漸淡畫法塗在厚木上。保留每片厚木下邊緣部分,讓底色透出,創造重疊部分的陰影效果。

5 在鈦白變乾前，用畫筆把柄在顏料上刮出木頭紋路的圖樣，透過替代原色表現紋理變化。

6 以細黑貂毛刷沾上稀釋的灰色，強調出厚木重疊部分的陰影。（每次用完貂毛刷後都要洗乾淨；因為乾掉的壓克力顏料極難清洗）。

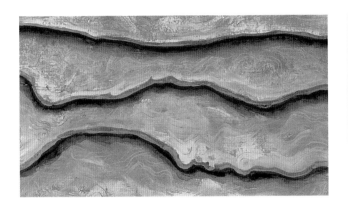

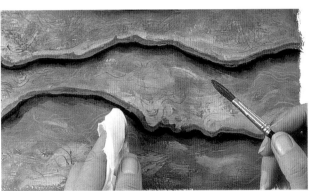

7 畫面缺乏木頭的豐富性，看來有點冷。任何時候，在面對畫面不知該如何處理時，應先暫停。通常隔一段時間之後再以新的角度看它，會有所幫助。

8 在繪畫中，以透明色薄塗，是改變顏色暖度的簡單方法。在適當之處塗上一層焦茶色來增加暖度，可以表現出因各種因素造成的不規則磨損和撕裂感。

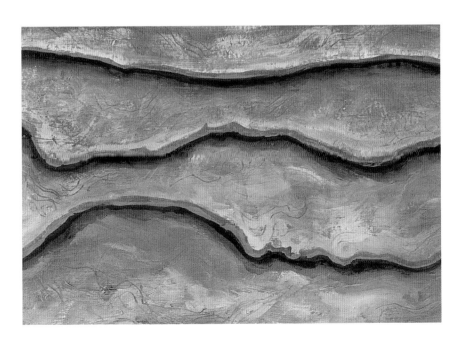

9 上光後的表面看來更溫暖，更像木頭。你也可以在顏料上再刮出更多木紋。

哪些畫家屬於機械派？如何模仿他們的風格？

機械裝置、鈍齒、尺輪、鏈條，和金屬、油漆表面的光澤，是吸引畫家的主題。有一團體的畫家特別鍾愛馬路、飛機、賽車、軍事設備，這些成員對於乾淨、人工設計的機械零件非常熱愛。例如：Fernand Le'ger和Charles Sheeler，非常熱愛工業主題。Sheeler喜歡畫工廠和火車頭；他是美國藝術家組織中機械派的一員，繪畫的主題多是精準機械的細節。另一位藝術家Le'ger則對機械內的簡化造形較感興趣。以下的示範即為此類藝術形式。

1 全部塗上焦茶與鈷藍的混色，再以深藍畫出機械外型草圖。使顏料漸淡入底色中，讓底色能在低色調處透出。

2 畫出機械上刀片陰影的明暗。可能需要上好幾層顏色來表現金屬表面。以鈦白畫出最高處，做為其他部分明亮色調之參考。

3 混合焦茶和暗藍畫出最深的陰影。現在已呈現兩個極端的色調，其它兩者之間的色調有了判斷依據。

4 滑輪上的刀片呈現一系列有趣的彎曲造形，其邊緣反射出強光。混合銹紅、土黃和少量鈦白，畫出刀片較寬部分，這會使刀片產生深度感，呈現出立體效果。

5 用手指軟化刀片邊緣。以淡暖色
從刀片邊緣擦向黑色陰影，使顏
色互相融合。

6 使用細毛刷混合鈦白和深藍，畫出圍繞輪邊繩索的
細線。塗上薄土黃色，使輪子邊緣呈現暖調與不透
明感。目前的顏色是暫時的，等畫出滑輪的其他部分時再
做改變。

7 混合鍋紅色與焦茶色畫出輪軸部分。輕輕上色並使顏料
漸淡近較深色調中，使邊緣輪廓不致於太鋒利。在輪邊
塗上最後一層鈦白色，產生強烈不透明白色，對應四週的沈
靜色調，產生深度感，並感覺輪邊是堅固的鋼鐵。

8 以輕微不透明之鈦白，畫出滑輪邊緣的細節，並軟化
輪子邊緣部分。最後在滑輪旁塗上一點鈦白做為反
光，保留一點底部藍色痕跡來表達陰影感。這是什限制色彩
的作品，包含三種不同的紅色、藍色、黃色和一種棕色。在
此色調強烈的畫作中，並未使用黑色和灰色。

如何在繪畫中混合質感？

在繪畫中創造豐富質感，使紙、木板或畫布的痕跡消失，只看到上色的表面，是件教人滿足的事。以特寫近看角度觀察靜物、風景元素或建築主題，可提供各種實驗質地的機會。除了觀察光線反射外，也可以注意不均勻的表面或粗糙感；如撞破邊緣或殘碎的磚，獨特而有趣的質地。以下將示範如何呈現磚頭、灰泥乾燥、粗糙的質感，這些技巧同樣可以應用在形狀規則的粗糙表面。

1 先以鏟子形畫刀混合橘色，不透明銹紅和造型黏土，畫出磚頭部分，使其有多一些的濃稠感。

2 用圓形短毛刷沾上中灰色，畫出水泥漿部分，使其呈現冷調來對應暖橘色。在畫線段時，讓顏料有流暢濃度十分重要，否則在運用筆刷時會不斷被迫停止。如果你的手不夠穩定，在畫線之前可先用鉛筆和尺描過再畫，但磚頭和灰泥都沒有絕對的筆直邊緣，所以稍微的歪斜無妨。

3 以橘色和鈦白的乾濃混色，淡畫在第一層顏色上，更顯露出不規則的土質感，看到磚頭的乾燥質地。

4 以同樣顏色漸淡地畫在灰泥上，增加光感與質感。讓較淡的混色保留在線段中間，而磚塊邊緣則維持陰影。

5 使用四方刷，混合較深的橘色和中灰色刷在磚頭上，顯出來自左上方的光源。使用漸淡畫法時，顏料別混得太溼，否則將失去效果。

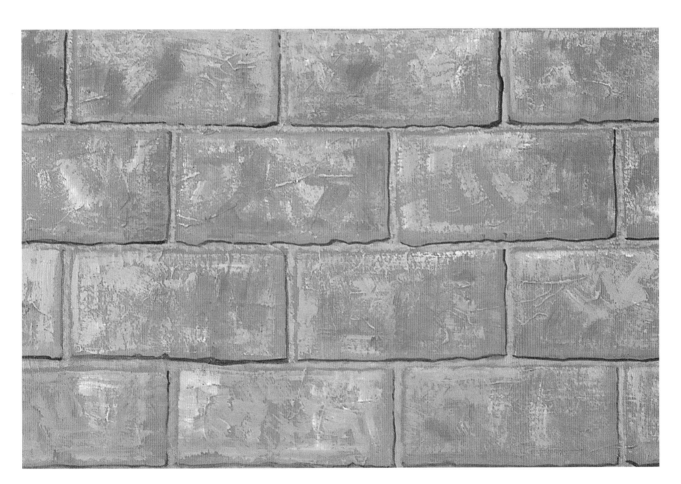

6 完成的磚頭作品充滿了粗糙質地。以同樣技巧，用壓克力顏料在家裏的牆壁、天花板，畫出有裝飾效果的假瓦片或磚頭。

示範：夏季旅店

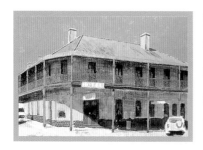

當一位畫家準備開始創作新作品時，不只要設定主題、構圖、色彩、尺寸和形式，還包括上色方式。畫筆只是許多可用的工具之一。除了畫作、調色刀、手指、塑膠奶油刀，任何可以沾取顏料的東西，都可以拿來運用。建築物很適合以較有力的方式上色，因為其中包括許多牆面、屋頂和道路的質感表現。

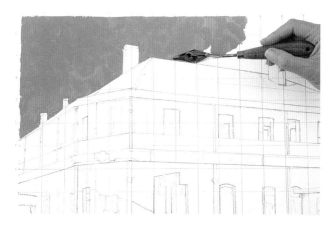

1 先以精確的鉛筆素描畫出充滿細節的建築作品。正確地畫出建築物，並在上色前建立消失點，再塗上底色。以調色刀沾不透明淡藍畫出天空。

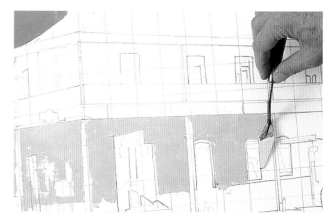

2 暫時不管陰影和細節。以調色刀沾不透明尼泊爾黃，在建築物牆面上塗上一層底色。用調色刀小心地使顏色邊緣呈現剃刀形狀。這是建築物主題的理想上色方法。

3 以鈦白、玫瑰紅混合之淺紅色，畫出波浪起伏的屋頂，為之後的質感建立穩實的不透明底色。

4 從左邊屋頂到邊緣處塗上較深的紅色，增加深度。混合不透明的焦茶和鈦白，加深門和窗戶的開口部分。

5 以不規則的畫刀筆觸與鈦白、玫瑰紅、焦茶的不均勻混色，描繪出旅店前道路的粗糙質地。

6 使用畫刀畫出如陽臺前的小塊部分，或窄條紋需要訣竅。畫刀極有彈性，可以變成一點小點。以鈦白和青綠色的混合，畫出陽臺上的窄條紋。

7 以陽臺顏色畫出屋頂邊緣的細線。以濃郁的透明金畫出陰影部分。再以尼泊爾黃上光，保留陽台左下方的小塊陽光直射部分。

8 金色顏料乾了之後，再塗上一些稀釋的青綠色，增加屋簷下的較深陰影。使屋頂從建築物前方跳出，為陽臺後的空間增加深度。

9 以青綠色在窗戶及門的地方上光，增加深度。隨著窗戶凹處的陰影形狀，創造自然的不規則造形。

10 這件作品中最難處理的是陽台前複雜的雕花鐵欄杆。混合較深的鈦白加玫瑰紅，使用細筆刷畫出細節部分。確定顏料的濃度夠稀，可以畫出流暢的線條。不透明顏色較容易流動，所以在混色中多加鈦白。

11 混合鈷藍和鈦白，畫出帶青色的斑點，表現窗戶的微光和窗格部分的反光。窗戶細節很難正確表達，在上色前先仔細觀察光線與陰影的落點。

12 慢慢地、技巧地增加小細節。混合鈦白和青綠，畫出細線來表現煙囪頂部邊緣的細節。

13 畫車子時，混合玫瑰紅和鈦白畫出明亮部分的簡單色塊，混合焦茶色和青綠畫出暗的部分。以金色畫出旅店旁邊牆面的陰影，表現出房屋的樑柱。

14 使用金色增加旅店底部磚頭的細節。注意陰影使顏色變化，在與棕色交錯處，漸變為青綠色。

15 混合較淡的鈦白欲和青綠色，畫出鐵圓柱上的反光。這些細長條不只使光線具一致性，同時也增加了圓柱的體積與存在感，不再只是平直條紋。

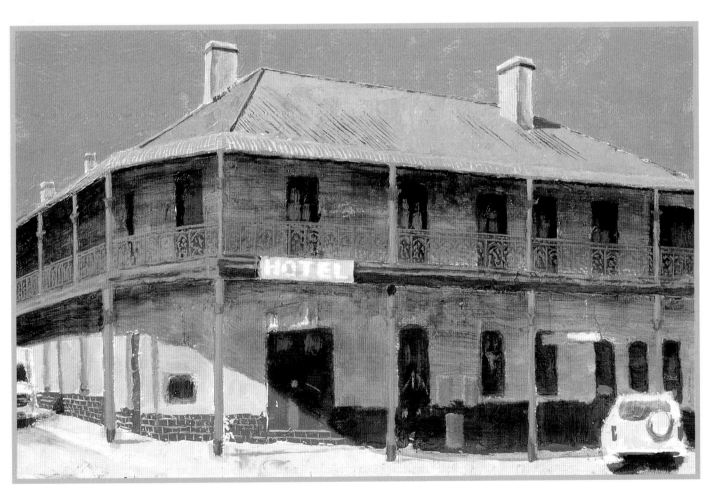

16 這件作品看來明亮且色彩豐富，事實上，所用顏色不多，只用到鈦白、玫瑰紅、尼泊爾黃、青綠、金和鈷藍，但卻呈現出嶄新的明亮感與質感。

6
水的描繪

水是最受畫家歡迎的主題之一，無論是海景、河川、城市的雨水坑或林地池塘。然而，通常表現水的顏色及效果的方法很難了解。雖然我們以為水是透明的，但又需要用到不透明色彩。想像一下豔陽下海面濃郁的綠和鮮亮的藍，室內游泳池淺淡的人造色，或潮濕道路上石頭的反光。

很顯然地，水靠反光來呈現，而水的反光，無論形狀或顏色，又受其表面所扭曲，因此，必須描繪出水和其周遭的相互關係。

當水在畫面中扮演隱約角色，例如：風景中流過的小溪或雨後街景，光線可用來使畫面豐富，增加構圖中的氣氛與色彩。這些元素可以被控制；其重要性取決於藝術家的自由判斷，也可因畫面的需要而調整。然而，當水佔了畫面五分之四或更多的面積時，如海景，則將是構圖上的新挑戰。

在水的描繪中，有許多元素會影響其質感、線條和色彩的交互作用 —— 天空與海洋在水平線的交會；天空中太陽或月亮的角度；湖面上樹或船隻的反射；霧、冰的影響或最重要的風，這一切對水的表面和顏色產生作用。在水裏還有許多部分的組合，波浪、波紋，雲的反射，水面下的植物或海草都要描繪出來，以呈現出大片的水面，否則將失去主要之流動感。動畫家解決此問題的方法，首先是仔細近看水面的圖像，其次是透過微妙熟練的混色技巧。

如何畫出水面的波紋？

即使最平靜的水面也會受波紋影響。最輕的微風或最小的氣流都會造成表面的起伏凹凸；波紋是高過水面的隆起或下沈至其內。當我們注視它們時，受色彩和光源反射，圖樣變得複雜，而簡化是畫波紋的關鍵。

1 為了創造具說服力的水面，準備適當的底色是必要的；因為它有許多用途。因著底色，色彩構圖呈現距離與深度的錯覺。以近似水彩刷洗的方式，畫上高溼度的水亮綠色，開始平靜湖面的練習。

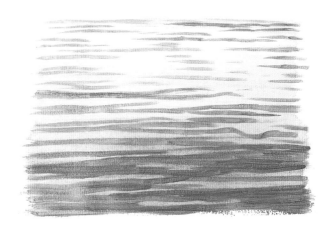

2 以輕深濃度的鈷藍色畫過整個水區，表現波紋底層部分，使前景的條紋較寬，漸漸消失在遠方。顏料的濃度比底色更濃，但仍屬稀釋狀態。

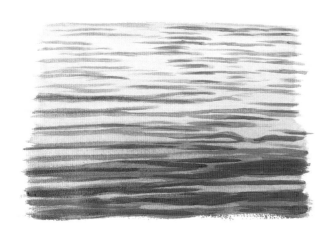

3 再以更深的藍色簡單描繪出波紋的強度和深度，前景同樣較粗，而越遠就越細。不要選用太強烈的藍色，以便再次與其它藍色加深色調時，會比較容易控制。

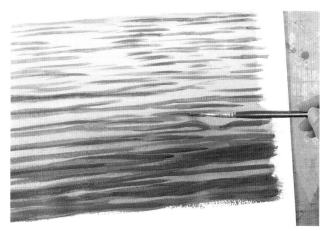

4 以帶點灰調的銀色簡短筆觸表現水面透出的光線。鈦白、鈷藍和紅紫的混色比前景的鈷藍淺，但比背景的水綠色深。

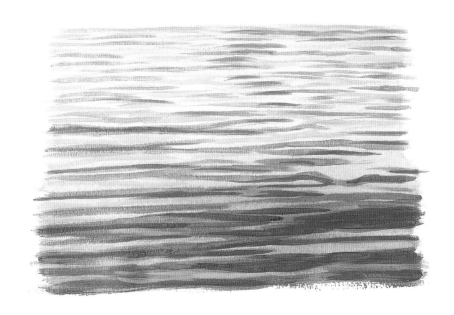

5 增加反光來完成波紋。薄薄地塗上鈦白色，使底色能夠透出。筆觸維持輕柔，不需太完美，以表現波紋的變化和動感。

大師的叮嚀

在描繪這種變動的表面時，隨時準備抹布來擦掉或軟化顏料，也可以用手指或硬乾毛刷。以薄白顏料或近白混色來畫波紋上的反光，再以布料輕拍，避免顏色太深、太工整。

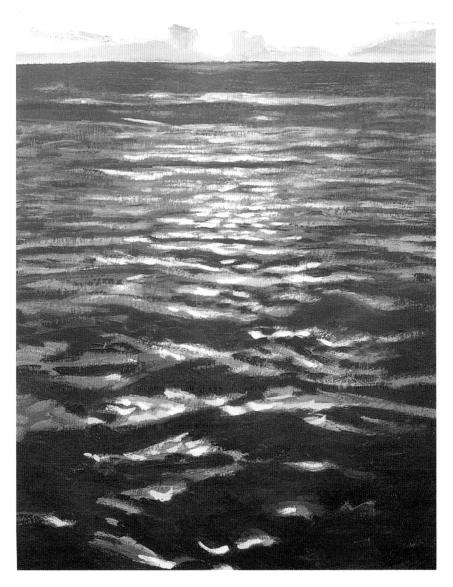

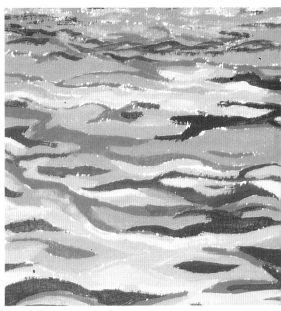

波濤起伏的水面

水面的波紋愈大，色彩條紋的厚度與色調變化愈大。

沈靜的海面

同樣方法可適用在任何其他程度的波紋：前景的波紋表現較強烈。圖中波紋的光線，從強烈受光到漸隱於漆黑海洋。

如何畫出水面的反射？

水的反射情形取決於光和水面。靜止的水就像鏡子，可能正確反映細節，但流動的水則會使物件的反射影像扭曲。切記，畫下你所看到的，合理構圖是任何成功畫作的基礎。先為整個畫面準備乾淨的草圖，這對處理反射效果有極大幫助，這可使你確定反射部分與反射物件都是正確的，且與構圖相輔相成。

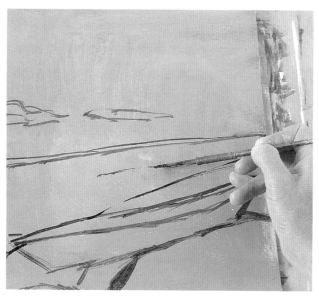

1 因為不致過於強烈或鮮明，稀釋的藍色很適合用來表現這件作品中濃郁天空中鬆軟的雲，以及它們在水面反射的底色。它位於畫面空間背後，不會和反射處相斥。

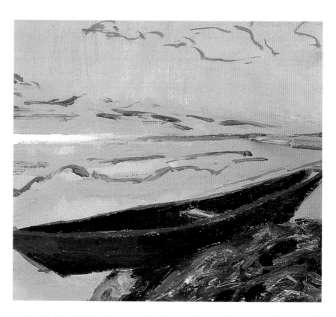

2 先畫出其它部分的顏色，因為它們都會影響反射效果。然後專注於水平線上；介於水面和被反射的陸地或天空之間。

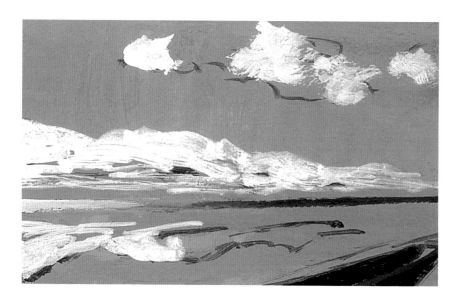

3 以鈦白畫出雲及其反射的部分。為了表現雲與其反射的流動感，有些地方穩實，有些淺薄。天空和水面平滑的藍色使景像充滿沈靜感。搖動的筆觸會使畫面看來流動而不平靜，所以使用不透明混色，但別太稀釋顏料，保持筆觸在小範圍中。乳狀濃度的顏料最能完美表現平滑感。相對於天空和水面沈靜的藍，雲可以浮動而閃亮。

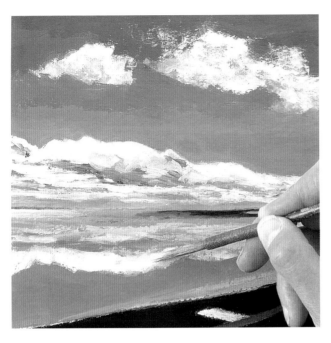

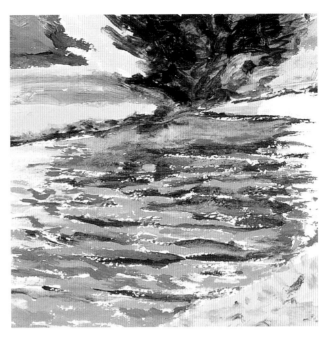

4 為雲及其反射增加深度和色調。水會使亮色變深,使深色變亮,根據此原則畫出反射部分。要記得,因為水是沈靜的,會像鏡子般確實映射出物件。

水裏的樹影

河川的流動破壞了岸上樹木的倒影。反射處只保留一些樹木的形狀和顏色,也因起伏水面的波光而擴散。

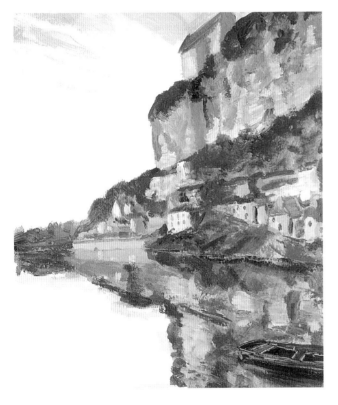

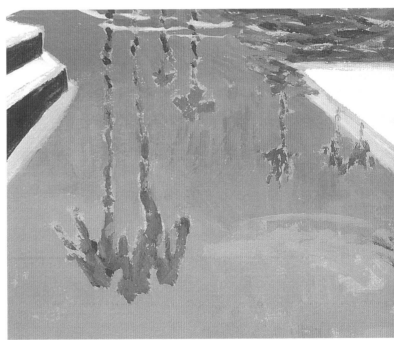

靜水

這是一個沈靜、幾乎靜止的水面;就像鏡面般的最好範例。反射處是地面和天空的完美複製。

游泳池

在強光下,對應淺灘或水本身顏色強烈時,有時只有遠方物件的影像被反射。例如:在游泳池中,水也反射出池牆的顏色。

D 示範：波浪

波浪的起伏可以很極端，甚至猛烈。這種具爆發力的動作很難用顏料來描繪，而不破壞到其動作，或使波浪起伏穩定看來不真實。不要使用太濃的顏料來表現波浪的完整性，也不需要為了表現動感而輕率、快速地上色。總而言之，仔細地觀察和正確地構圖是成功作品的重要方針。下筆前，先尋找波浪中的主要形狀和色彩，然後仔細觀察它們的起伏。

1 找出構圖中主要的形狀和線段，以稀釋的焦茶色畫出場景草圖。在此練習中，將水的形狀視為構圖的一部分，並畫入草圖中。前景部分有明顯的波浪細節，將這些變動畫進草圖中，然後塗上金色上光，使整個畫面具空間感及氣氛。

2 以不同濃度的普魯士藍畫出海洋部分，有助於使海洋深入畫面空間。同時，因為普魯士藍是透明色，會使金色透出而呈現豐富的海洋綠，逐漸進入水平面。前景中用些海洋綠色，表現靠近波浪的浪紋。

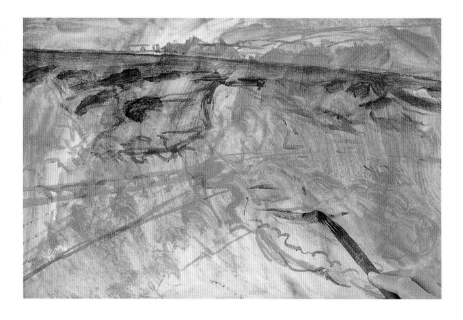

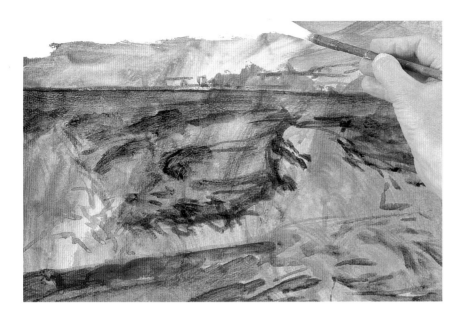

3 加深前景顏色，保持海洋深度的平衡。在前景部分塗上一層焦茶色，然後混合不透明的鈦白色、鈷藍色和焦茶色，厚塗天空部分。

4 在波浪彎曲處，淺金色水面下釋放出亮光。混合金色和鈦白，畫出短筆觸。注意不要加太多不透明的白色顏色，否則波浪會變得笨重而平坦。

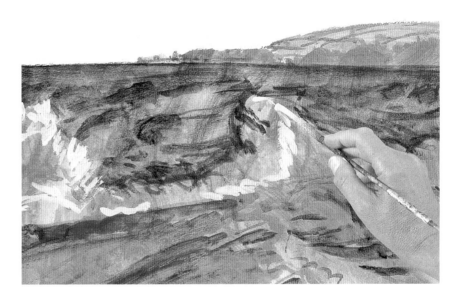

5 在波紋轉進波浪內和穿過斜面底部時，會產生泡沫，用與天空同樣的顏色畫出它的外形。使用長毛壁畫刷畫此彎曲線條最為理想。

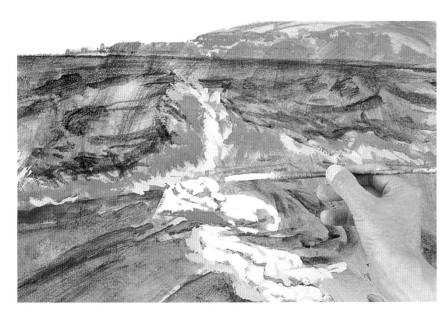

示範：波浪　　**121**

6 在波浪後方的海面上，用更細的
線條增添更多波紋。在任何繪畫
中，調色盤中調出的一個顏色，都可
以在變乾前，看看是否還有任何地方
能用到。

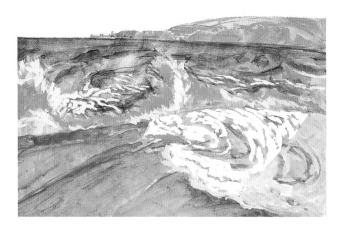

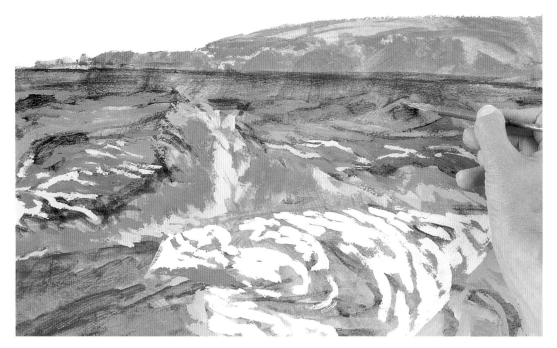

7 在波浪後方的海面塗上更多綠灰
色。以普魯士藍、金色和鈦白混
合出暗藍灰色，表現遠方海洋更多質
感的起伏表面。

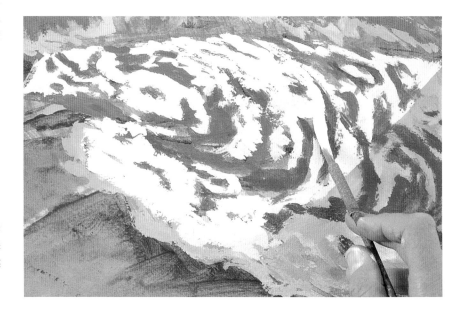

8 使用比之前更淡的混合色，畫出
波紋的陰影，使泡沫更豐富。保
留一定量的深色來表達沒有泡沫的海
水，同時維持兩者間的對比。

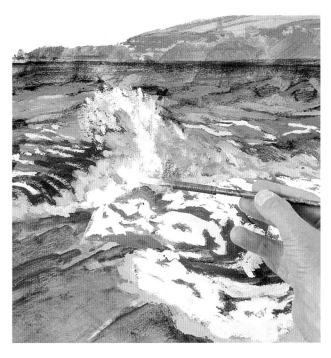

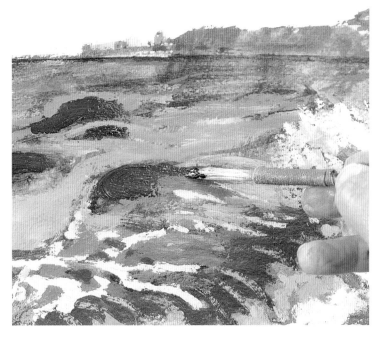

9 仔細觀察波浪底部，以及擴散波浪起始處的形狀和色調。注意，有些形狀會比中灰色調更深，混合普魯士藍、金和鈦白，畫出此部分。

10 以形狀和顏色表現來潮的突起形態。使用普魯士藍色深塗一層，讓一點金色透出。普魯士藍是帶點綠調的藍色，它與海洋的藍和綠可以完美搭配。

11 海洋的中間線段以及右邊角落的浪潮並不太完整。仔細考量前景部分，使其不致搶走波浪的風朵，這是很重要的。

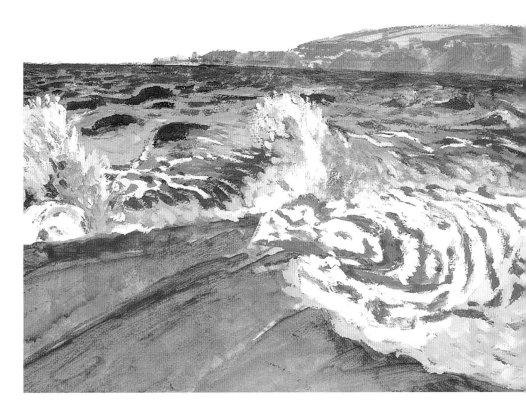

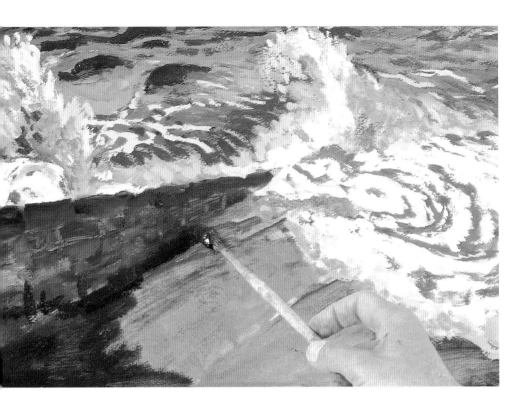

12 前景濕地的顏色既黑且暗，就像牆的顏色。混合接近色調的玫瑰紅與灰色這兩種透明色，將為普魯士藍的冷暗部分帶來暖暗色調。以鬆散的筆觸和乾筆畫出，使前景呈現退潮的感覺。

13 天空看來平坦，增加一些深灰色使顏色較淡的部分變成雲。使用與之前相同的淺白色，但加入較少的鈦白，以自由與不規則筆觸的畫出，來對應海洋的波動，也對比出後退的地平線。

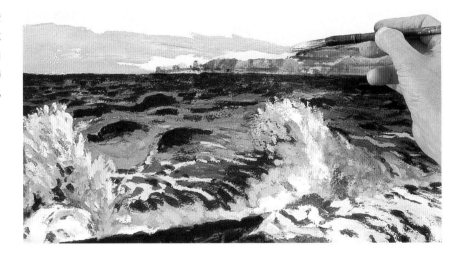

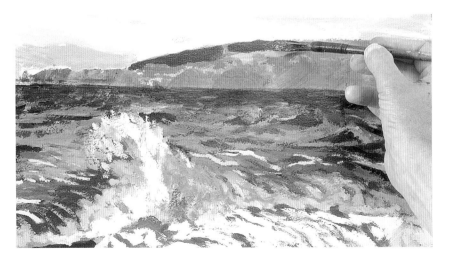

14 普魯士藍是這件作品中的重要色彩。以水稀釋，再度用它畫遠方山丘的樹木。

15 畫山岬或山丘上的城鎮時，金色的底圖非常好用。使用冷、暖兩色，冷色用鈦白加一點鈷藍，暖色則加一點金色。讓底色透出，並在適當部分以普魯士藍薄薄地水洗一層，以平衡畫面。

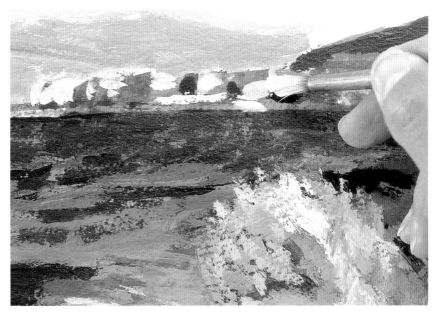

16 完成的作品只包含幾個有限顏色，畫面的戲劇感來自筆觸和明暗的交互作用。底圖的重要性表現在海灣的混亂波浪和遠方建築物上，同時也為畫面帶來統一性。

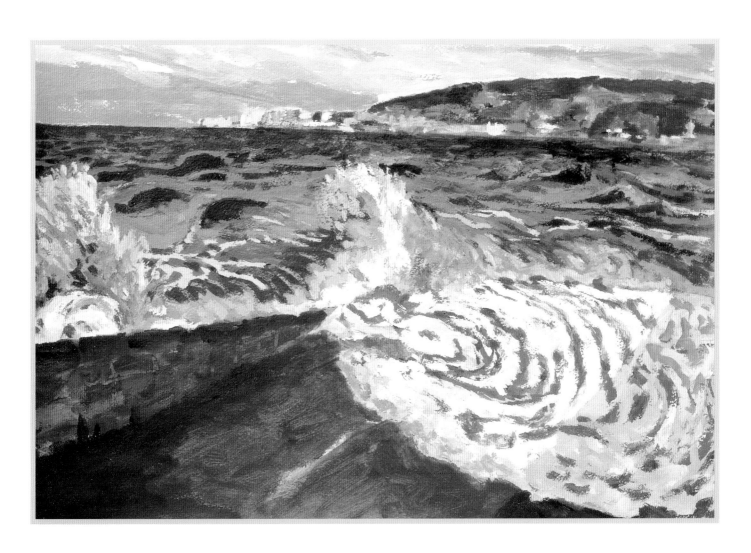

7
人物與動物

對畫家而言，人物畫和肖像畫可能是困難的主題；因為我們都對人體外型太熟悉，一有任何的異狀，很快就可看出來。

自畫像是開始練習肖像畫的好方法。你是自己最能依靠的模特兒，在正式作畫前，先以炭筆或鉛筆開始，有助於熟悉觀察自己的過程。一個建立自信的好方法，是拿一張自己的照片，從畫相片素描開始，然後畫鏡中反射的你，補捉色彩和光線。

人物畫或肖像畫最常見的錯誤來自假想。初學者常假設臉部都是相對稱的，一對眼睛完全一樣，兩邊的耳朵也一樣，然而仔細觀察後會發現，在真實世界中真正對稱的臉少之又少。

動物是極難配合的模特兒，但也是練習速寫的好題材。睡著的貓能維持夠長的靜態，作較長時間的素描，而通常也需要以照片來畫動物。寵物和家禽可從近距離觀察，研究動物的骨頭和肌肉結構，有助於了解牠們在行動或休息時的形狀。如同考量靜物的元素般，去思考頭、身體和腳的形狀之間相互的關係。

對初學者或有經驗的畫家來說，畫動物或人像的目是使觀賞者相信他們是鮮活的。畫面無需非常完整，也不必要完全像寫真一樣，然而必須達到某種視覺共鳴，使觀賞者可從形狀、顏色和整體造型辨識出來。

如何描繪嘴唇，使其不會太突出或不夠明顯？

儘管嘴巴是臉和頭的一部分，但並不是獨立的，不必將其實體正確畫出。嘴唇時常消失於臉部，或看起來太亮、太紅而不自然，要同時保持唇色的微妙隱約及它在臉部的重要性是個挑戰。同樣地，描繪的技巧是先把它看作整體的主要元素，然後逐漸建立色彩。

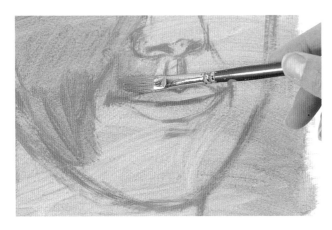

1 混合土黃和鈷藍畫出黃色底圖，然後以深鎘紅和鈦白混合出中間色調，速寫高加索人肖像。任何肖像畫的重點都應在整合上，嘴巴的色彩和色調要和臉上其它部分整合，嘴巴的形狀也要連接至下巴，被來自兩旁耳朵下的界限框住，同時正確地與人中接合。

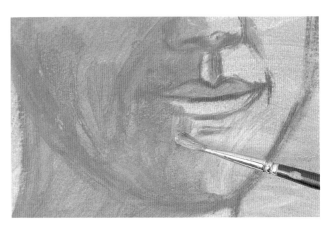

2 混合天藍、土黃和鈦白，增加陰影、使嘴唇突起，使用漸淡畫法薄塗顏料，讓底層透出而不完全覆蓋它們，這比直接在嘴唇上色更微妙而有效。

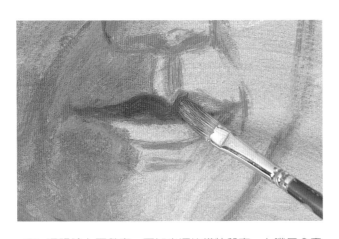

3 這張臉上面發亮，可知光源比模特兒高，上嘴唇會產生陰影，而下嘴唇則較亮。混合深鎘紅和鈷藍畫出較深色調，增加嘴巴的立體效果。

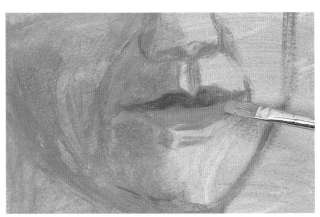

4 因為光線的直接照射，下嘴唇顯得更暖更亮。平滑刷上深紅、鎘紅和鈦白的混合色。

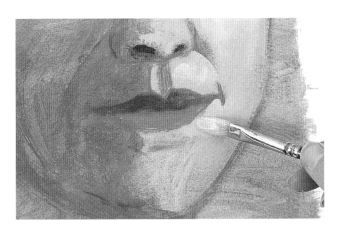

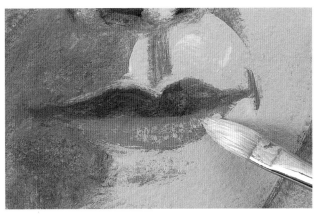

5 以明亮新鮮的色彩來表現受光面。混合深紅、鎘紅和鈦白畫出臉部亮面，如果顏色看來太深，就多加些鈦白。稍微不均勻地上色，讓部分底色透出來，呈現色調的微妙變化。

6 在此特寫中，能清楚看到人中旁的光線與陰影，以及上嘴唇邊緣受光的部分。為了重現下嘴唇的光線，輕輕刷上一些之前用於臉部亮處的色彩。

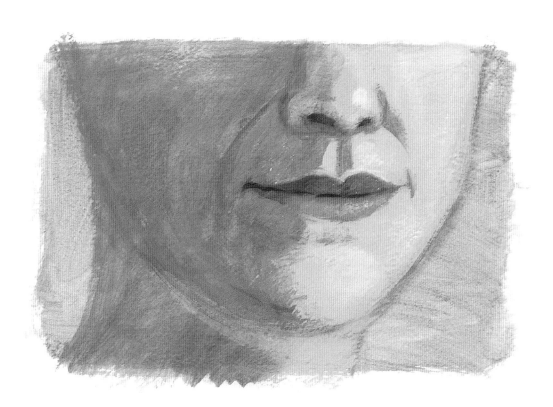

7 練習的最後結果，看到完整的嘴唇。它隨著臉部形狀的彎曲，溫和且自然。光線和陰影更顯出嘴唇的形狀，如果它們是同樣色彩和色調，看起來將會平坦而做作。

大師的叮嚀

一個良好的進階練習，是畫出嘴唇微張的模樣。需要稍微改變顏色，因為必須考量到白色的牙齒，及嘴巴內部的深影。

如何讓肖像畫中的眼睛不致單調無神？

我們賦予眼睛的描繪和表達很多的價值，然而一個人的表達，多從眼睛周圍部分看出來 ── 微笑或皺眉時眼角的皺紋，或眼瞼、眉毛的位置。頭部的角度也能表達出一個人是否感覺害羞、自信或不安。眼睛確定了其它的可見跡象。

繪圖的首要考量是確定眼睛在頭部正確的位置上，然後在專注畫每隻眼睛的細節前，先畫出整個臉和頭部的素描。

如果以稍微傾斜角度看一個頭部，眼睛的形狀將完全改變。一個四分之三角度將使眼球看不出圓形，鼻子和一隻眼睛同一線，且漸隱於最近的角落，也會更清楚看到上眼瞼的眼皮，從正面看，會注意到一個眼睛比另一個大。而確定眼角都和同側的鼻子高度相同，這也是非常重要的。

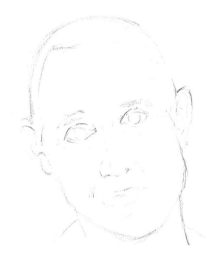

1 以 2B 鉛筆速寫出頭部的大概輪廓。不需畫出太多眼睛細節，只要畫出眼瞼、眼球形狀和大小，及靠近鼻子的眼角，與相同角度的嘴唇。

2 混合不同程度的橘、鈦白和灰，以輕塗方式，利用膚色建構出臉部平面，以及眼睛周圍皮膚的皺紋。

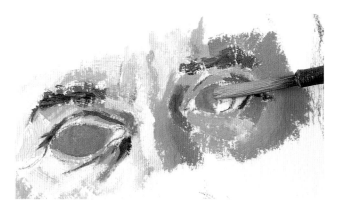

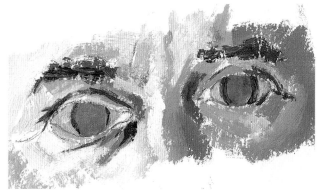

3 以同樣三色畫出眼瞼，注意光線對其外型的影響。然後以橄欖綠色、鈦白色和普藍士藍色的混合，平滑畫在眼瞼上作為底色。

4 眼睛的白並非純白，混合鈦白色和普魯士藍色，不均勻上色，以表現微光。然後以灰色仔細畫出每個眼球邊緣。

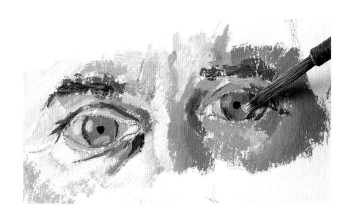

5 以看起來像黑色的更濃灰色，畫出瞳孔部分，然後以稀釋的鈦白色畫眼球上的反光。別讓它太強烈，否則將失去眼睛色彩的微光。

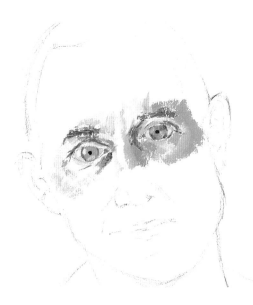

大師的叮嚀

如果任何人的眼白是純白色的，看來會很奇怪。一個健康的年輕人會有帶青色的眼白，而老年人則偏粉紅。每個人的眼白都會因光線而改變。

6 眼睛畫得成功與否，取決於它們是否位於鼻子旁的眼窩內和眉毛下。無經驗者常見的錯誤畫法，是讓整個眼球過於明顯，而出現發狂凝視的神情，或使眉毛與眼睛距離太遠。練習眼睛的最佳方式是自畫像，因為你就是自己最可信賴、最有耐心的模特兒。

已熟悉手的畫法，又該如何畫出腳和腳趾呢？

雙手常被認為是素描與上色最困難的部分，腳部也一樣。腳的形狀會因視角不同而大幅改變，所以，要觀察腳趾的正確比例、腳和腳踝的關係，是非常困難的。腳的陰影、摺痕和姿勢，都要仔細地注意觀察。

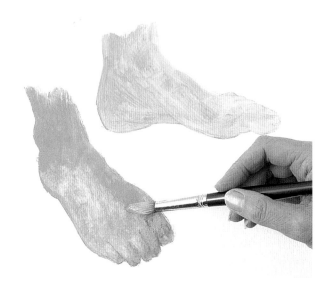

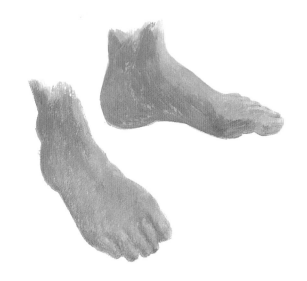

1 使腳看來像站在平地上，仔細觀察一隻腳後跟與另一隻腳的關係非常重要。仔細觀察腳的姿勢並以鉛筆畫出草圖。以土黃色畫出腳部底色，再混合鏽紅與鈦白，畫出腳上的膚色。

2 同時考慮腳的獨立性與整體性是重要的。在此，左腳比右腳呈現更多側面部分，其它的腳趾藏在大拇指後面，腳背的曲線被強調出來，而較前方的腳則呈現更多的表面，腳趾和腳踝骨都清楚可見。

3 畫出投射的陰影。以強烈的人為光線投射，所以以白地板上呈現藍色調 — 混合靛青、鏽紅和鈦白畫出。慢慢建立色彩深度，別讓陰影強過腳部。

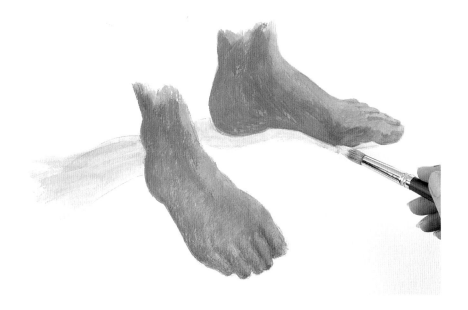

4 在之前的混合色中加入更多靛青色，在最靠近左腳處和腳背下畫較深的陰影，產生腳跟穩定站在地面的印象。混合銹紅、鈦白和少許焦茶，畫出腳上的反光，表現出光線的強烈與腳的立體效果。

5 腳趾頭各不相同，所以要仔細研究。混合焦茶、鈦白和少量靛青，畫出之間的陰影，以區分出每個腳趾的形狀。以較淡的膚色畫出腳趾的受光面，以更淡的顏色畫出腳趾甲，但別使它們太突出。

6 在這完成的練習中，看到光線和陰影如何微妙形成。白光反射進左腳腳背內側，在它貼近地面的線上，使腳呈現出高度，而非平攤在地面上。

D 示範：肖像畫

寫真肖像的捕捉是困難、多變，不易掌握的，其中沒有奇蹟，只有觀察和練習。所有成功的肖像作品，都是仔細觀察與細緻描繪的成果。同樣地，是出於好奇 —— 好奇於臉上每個部分如何與其它部位產生關聯；好奇於光影的表現；好奇於重點部位的微小變化對整個表情產生的強烈影響。

1 以黃褐做為底色。混合鈷藍與鈦白畫出輪廓草圖；觀察鼻子的形狀和臉頰邊緣，仔細畫出。混合不同濃度的深藍和橘紅，畫出臉部較深色的一面。陰影不要太統一，下巴底下，下嘴唇和前額邊緣反光較少。

2 以深紅、鎘紅、黃褐和深藍的混色畫出中間色調。光源來自模特兒左肩，因此強光打在他的鼻子旁邊，而不是正前方。

3 混合不同濃度的黃褐、深藍和橘紅，以細筆觸構建出臉部形狀 —— 臉頰邊緣隨著嘴形而彎曲，兩唇間的深痕，下巴以下的深色線條。

4 接著，混合深紅與黃褐，畫出最接近光源的深色區域，如：耳朵，呈現出強光照在皮膚上透出的紅潤色調。通常容易犯的錯誤，不是使耳朵部分畫得太複雜，像從畫面中站起來，就是失去所有輪廓，變成一團混亂。

5 用原來畫藍色輪廓線的顏色畫出眉毛，表現出灰調。再以深藍與紅的混色，表現較深的眉毛，而以較淡的同色畫出眉毛和眼瞼間的陰影。

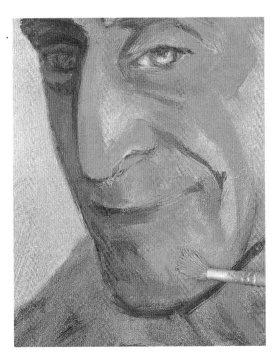

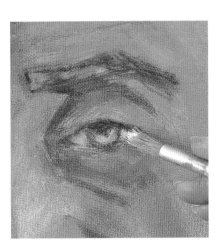

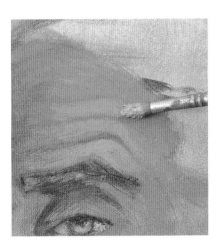

7 確定眼睛內的白色不是明顯、強烈的白。混合一個最接近眼球的淡藍色，但別太鮮明。在圖示中，眼球是白色的，而瞳孔則以混合不同程度的鈷藍、鈦白、深藍和靛青畫出。

8 以鈦白、黃褐和深紅調出的膚色，畫出前額淡色的皺紋條紋。注意深色線條的寬度不一，離額頭愈遠的線條愈細。

6 混合鈦白、深紅和鈷藍畫出下巴旁的冷光。只要色彩關係正確，無需做顏色間的相融動作，再仔細畫出明暗部分。

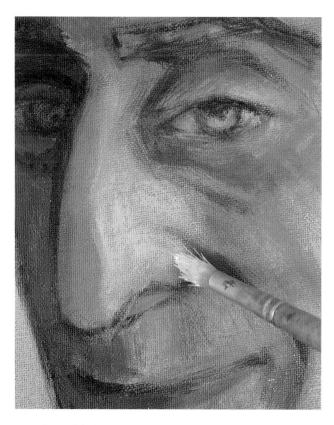

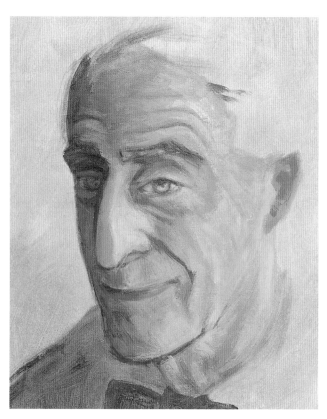

9 以同樣顏色再多加些白色，畫出鼻子旁的光線，平衡額頭部分。注意光線不會停在鼻子上，而是漸漸散至臉頰，並分開。

10 這件作品是以膚色色調處理，而且色彩變化豐富，只有眼睛和底圖的部分殘留仍是藍色。現在需要平衡這些暖色。

11 為了框出肖像並突顯臉部，使用暖膚色的對比。冷藍色畫衣服，以濃郁的紅色畫出領帶，而藍襯衫將帶出眼睛的藍，並使人像牢固於畫面中。

12 最後，以鈦白、黃褐和深紅調出最淡的膚色，畫在耳朵上，表現受光最強的部分。以圓形豬鬃毛刷沾較乾的顏料上色，使底色能夠透出，表現隱約、漸淡的質感。

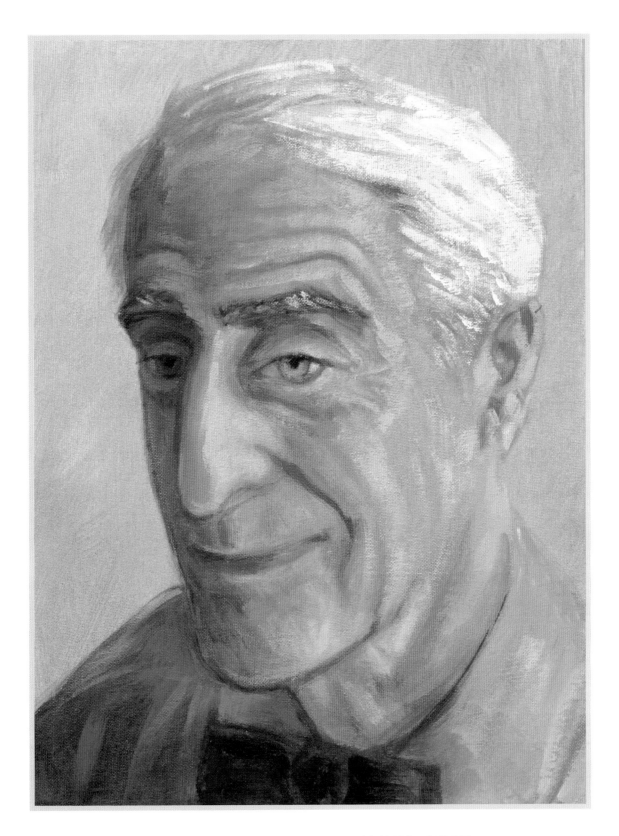

13 在需要之處增加一些淡色，表現臉上的反光。眼角應該有俐落的邊緣，而臉上的淡色皺紋則漸淡融進眼耳間的頭旁。混合鈦白、黃褐、深藍和橘紅，畫出頭髮，再多加些鈦白呈現銀色反光。

如何創造短毛的質感？

很多初學者對動物的印象是 —— 身上毛茸茸的鬆散質感。毛皮可以覆蓋許多身體形狀，和肌肉線條的細節，使動物變得容易描繪，然而短毛卻更強調出動物皮毛的質感、顏色與閃光的變化。

要使毛皮看來不像豬鬃那麼硬，也不像布料一樣平滑，是非常困難的。與其描繪每根毛髮，不如表現大塊柔軟毛皮。以筆觸和顏色的改變畫出質感細節，不要太多重覆的線條。動物身上無毛部分的細節 —— 眼睛、鼻子、嘴巴和爪子，對表現毛皮質感也有幫助。

1 以動物毛皮的中間色調畫出主題的輪廓。圖中的側面像是以稀釋的焦茶色加白色畫上。輪廓線不需更深或更強，因為它會在不斷的上色後消失。素描完成後，選擇一個中間色調做為底色，之後只需專注於畫面上的明與暗即可。

2 以底色塗滿整隻動物，做為毛皮的中間色調，以更白的混色漸淡法，畫出狗頭部的白色斑點。在耳朵部分畫上極薄且半透明的白色，使之與下巴的厚塗產生對比。描繪不同濃度的毛髮顏色，是使毛皮更真實的關鍵。

3 用象牙黑色沿著毛皮上可見的色調範圍，不均勻地畫出狗毛的黑色斑紋。在毛皮中淡塗部分，底色從黑色中透出。以濃黑色畫出鼻子，先不管顯出健康的閃光反射部分。

4 接著畫上黃褐色；能表現暖貂皮的理想透明紅黃色。在厚塗的地方，顏色呈現濃郁的橘黃感，而薄塗時，底色則相對的變亮或變暗。

5 用細毛刷畫出白色反光，和一些零星的白毛髮，使狗的毛看來更自然。以圓豬鬃毛刷的末端，在鼻子旁點些黑色斑點，但要注意保持斑點的樣子。

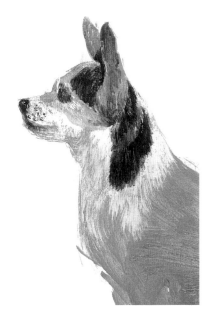

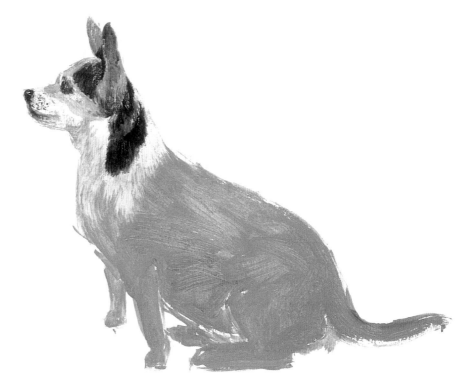

6 混合較深的焦茶和鈦白，畫出頭部底下、脖子和胸部不被光線照射的部分，使其邊緣不會太強烈，而破壞整個造型的穩實感。

7 這件未完成的練習，表現出以焦茶混合鈦白做為底色的好處，也為基本色和隨後上的色，扮演色彩與色調的參考角色。

如何描繪動物的動感？

在靜態的畫面中表現動感是個令人興奮的挑戰。首先要決定的是，要畫精準、正確，符合解剖原理的動態，或僅只是一種動感印象的呈現。解剖學方法會使畫面維持靜態，然而，較自由的表現則會更有效果，且更有力量，因為所要描繪的是動作的戲劇性，而非照像的寫真。

仔細觀察仍是重要的，避免混亂的線條和色彩。繪畫表現的自由和能達成的完美效果，將令人感到完全滿足。

選一個明顯的畫面，但別畫得太固定。大部分動感的表達都是透過筆觸的運用，保持手臂和手腕的靈活，畫畫時需要考量畫面的整體性。

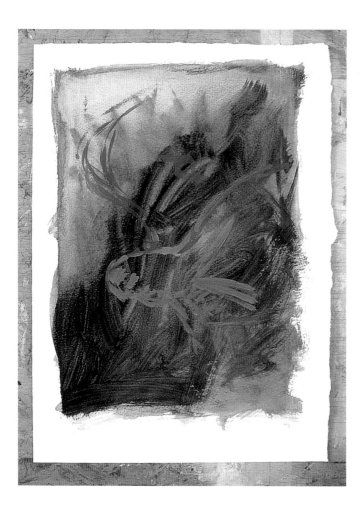

1 以淡色水洗畫出底色，讓主題可以突顯出來。圖示中以靛青藍為底色，在顏色未乾前，混合中鎘紅和靛青，潦草凌亂地塗上，於混色中再加些鈦白，畫出外型輪廓。

2 以中鎘紅色、靛青色與鈦白色混合的灰色，塗滿整隻貓頭鷹。使筆觸強烈表現動感，尤其是翅膀的不整齊邊緣。

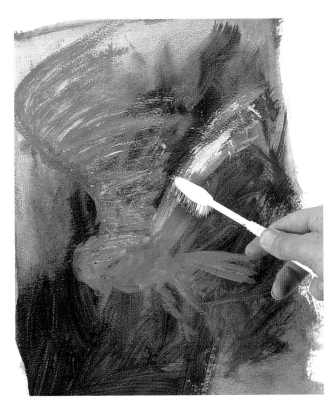

3 為避免形狀變得太精確,用舊牙刷刷上較淡顏色(在原來混合色中多加些鈦白)。為了捕捉光線和鳥並非固定於一處的感覺,翅膀、身體都不能太堅實,這是很重要的。

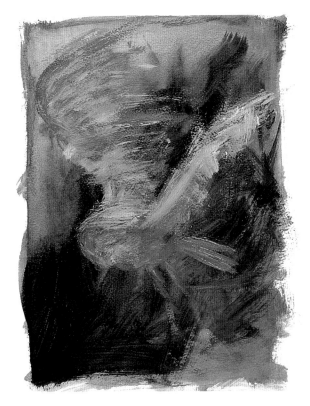

4 使用牙刷,混合黃褐和鈦白,粗略地畫出翅膀和頭頂,以刷尖把柄刻畫出顏色,表現動感與速度感。

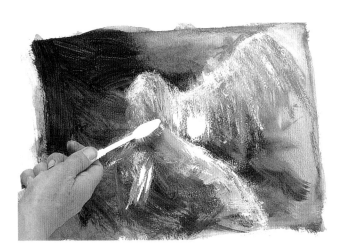

5 用牙刷沾鈦白,以粗糙筆觸畫出翅膀及尾部最亮閃光。在右翅邊緣塗上更濃的顏料,但以鬆散、潦草的筆觸,保持整體、粗略的狀態。

6 以厚實的顏料畫出作品中細節最清楚的頭部。以細黑線畫出眼睛和臉部邊緣。

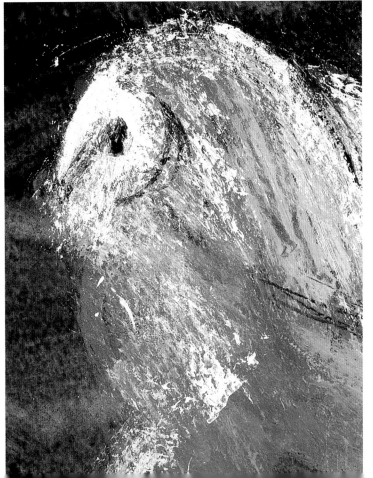

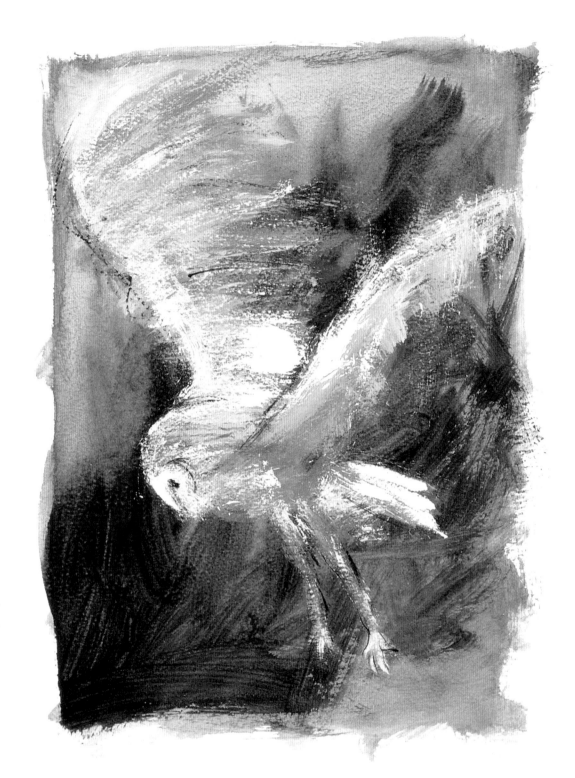

7 在這完成作品中，即使沒有明顯的外型描繪，仍可看到幽靈般的貓頭鷹穿過薄暮。背景的深色筆觸與翅膀的亮光，充滿戲劇感地呼應著，使整個畫面充滿動感。

大師的叮嚀

描繪動作中之形體，最實用的方法是臨摹照片。選擇沒有太多細節的背景，以免分心，也不要太專注在特殊細節上。

索引

圖片提供

P22底　Faith O'Reilly

P49底　Arthur Easton

P51底　Peter Graham

P61底　Jeremy Galton

P80底　Ted Gould

其他作品均為作者所有

國家圖書館出版預行編目資料

繪畫大師Q&A．壓克力顏料篇 / David Norman
　　著：龔蒂菀譯 . -- 初版 . --〔臺北縣〕永和
市：視傳文化，2005〔民94〕
　　面：　公分
　　含索引
　　譯自：Artists' Questions Answered
　　　　　Acrylic
　　ISBN　986-7652-29-0（精裝）

1. 壓克力畫-技法-問題集

948.9022　　　　　　　　　　93017425

繪畫大師Q&A—壓克力顏料篇
Artists' Questions Answered
Acrylic

著作人：DAVID CUTHBERT
翻　譯：龔蒂菀
發行人：顏義勇
社長‧企劃總監：曾大福
總編輯：陳寬祐
中文編輯：林雅倫、連瑣
版面構成：陳聆智
封面構成：鄭貴恆
出版者：視傳文化事業有限公司
　　　　永和市永平路12巷3號1樓
　　　　電話：(02)29246861（代表號）
　　　　傳真：(02)29219671
郵政劃撥：17919163視傳文化事業有限公司
經銷商：北星圖書事業股份有限公司
　　　　永和市中正路458號B1
　　　　電話：(02)29229000（代表號）
　　　　傳真：(02)29229041
印刷：香港 Midas Printing International Ltd

每冊新台幣：560元

行政院新聞局局版臺業字第6068號
中文版權合法取得．未經同意不得翻印
◎本書如有裝訂錯誤破損缺頁請寄回退換◎

ISBN　986-7652-29-0
2005年3月1日　初版一刷

A QUINTET BOOK

Published by Walter Foster Publishing, Inc.
23062 La Cadena Drive
Laguna Hills, CA 92653
www.walterfoster.com

ISBN 1–56010–806–1

This book was designed and produced by
Quintet Publishing Limited
6 Blundell Street
London N7 9BH

AQAA

Project editor: Catherine Osborne
Designer: James Lawrence
Photographer: Jeremy Thomas
Creative Director: Richard Dewing
Associate Publisher: Laura Price
Publisher: Oliver Salzmann

Manufactured in Singapore by Universal Graphics Pte Ltd.
Printed in China by Midas Printing International Limited